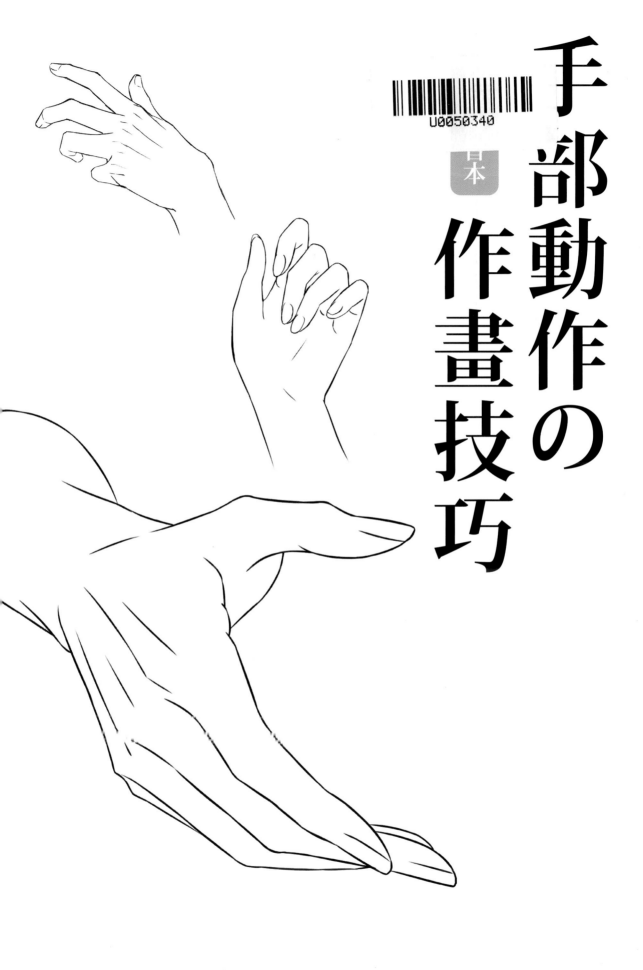

手部動作の作畫技巧

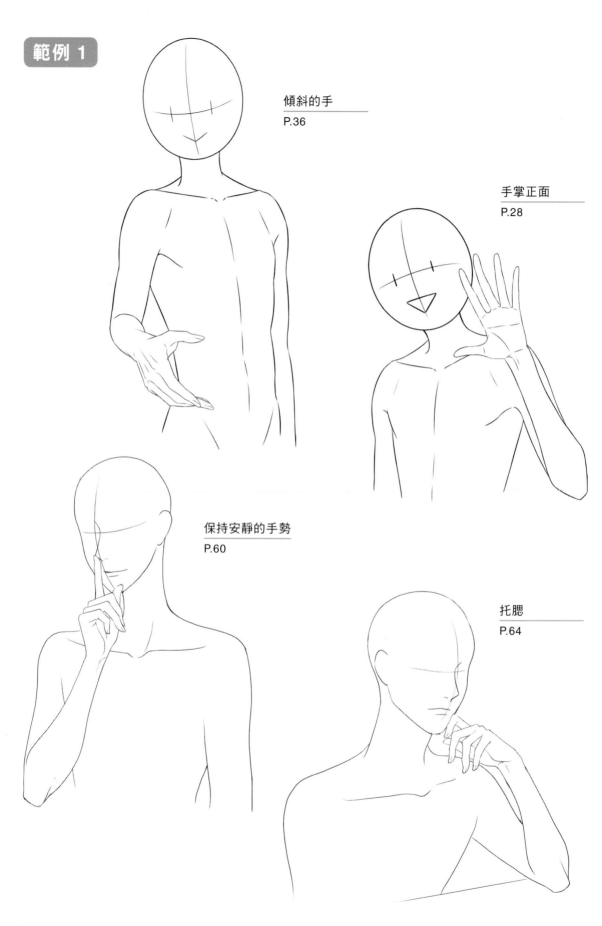

範例 1

傾斜的手
P.36

手掌正面
P.28

保持安靜的手勢
P.60

托腮
P.64

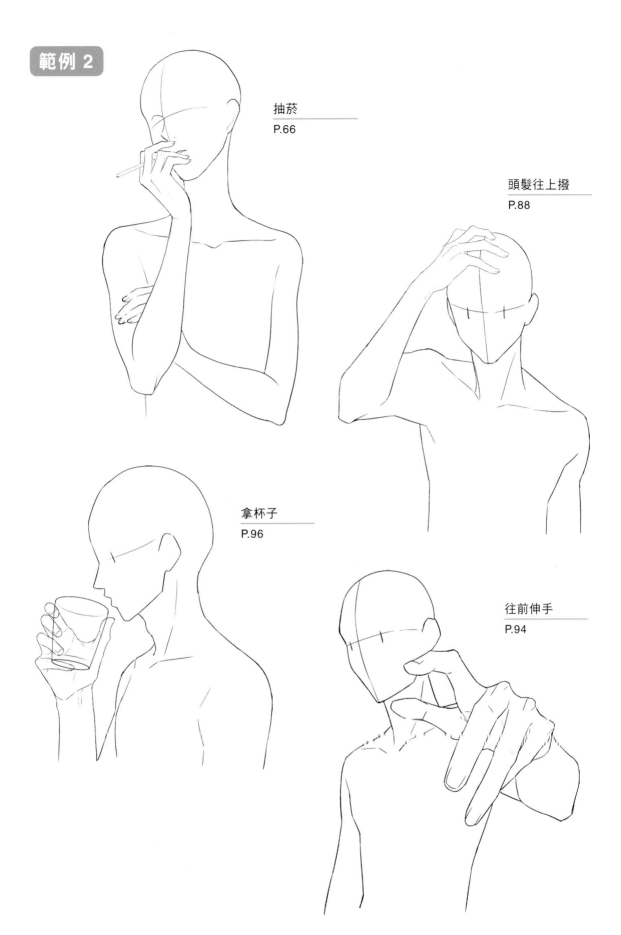

範例 2

抽菸
P.66

頭髮往上撥
P.88

拿杯子
P.96

往前伸手
P.94

伸出援手
P.120

輕輕握著手
P.116

用力往上拉
P.148

抓住手腕
P.146

前言

對於畫插畫的人來說，「手」是很難畫的一個部位，甚至有些人認為「會畫手的人就能獨當一面」。手的每根手指都能各自活動，做出複雜又立體的動作，因此手是很難畫的部位。

為了畫出如此高難度的手，本書為初學者安排了「描摹」練習區，可作為練習的第一步。描摹練習共有 3 個階段，分別是①骨架②細部骨架③乾淨的畫稿。我們可以在練習的過程中，同時確認手部的形狀結構。

本書所描繪的手是漫畫風格中經過修飾的「漂亮的手」。

在這本書的定義中，所謂「漂亮的手」，是指「指尖線條流暢、纖細修長、外型撩人的手」。「漂亮的手」有很多種樣貌，這裡將手的類型大致分成中性「美麗的手」、男性化「骨感的手」，以及女性化「柔軟的手」。我們將以反覆練習的方式學習手部的畫法。

此外，這本書著重於展現漫畫風格的手部「魅力」，因此會與實際的手部動作及比例有所不同，是經過刻意變形的手。也就是說，我們可以學到無法從真實的手中得知的知識，同時窺見 5 位插畫師的講究之處以及「撩人」的繪畫技法。

說起手部的畫法，通常我們都會以自己的手為素描對象。但實際上，一邊維持手部動作，一邊作畫是十分累人的。而且，手只要一動就會搞不清楚原本畫的角度，或是沒有辦法進一步掌握想畫的姿勢。最令人鬱悶的是纖細漂亮的手是我們心中的理想，但自己的手卻長得有點不一樣。

反覆練習素描當然也是很重要的功課，但如果能夠同時兼顧，我們都希望能畫得更開心。「漂亮的手」可以展現肉體之美，畫起來也會更有動力。

希望這本書能實現你的繪畫慾，為你愉快的插畫練習人生提供一點幫助。

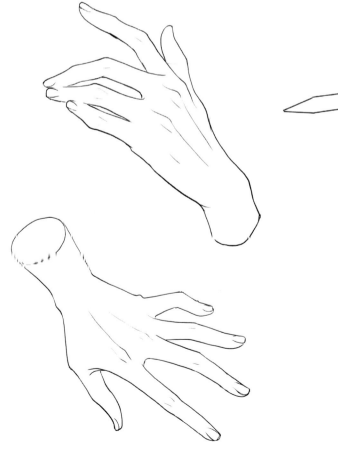

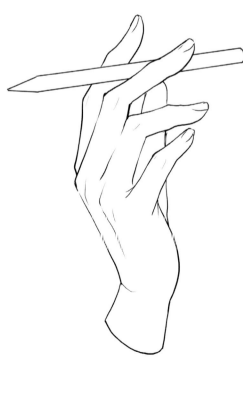

本書的使用方法

此處將介紹本書主要頁面的使用方法。描摹頁上可以記錄你的練習日期。標題處介紹手部姿勢的內容。範例則會說明動作的繪畫技巧和重點。

1

練習進度的編號，了解自己練習到課程中的哪個階段。

2

日期欄位。請將練習時間的年份、日期、星期記下來。

3

頁面標題。標示跨頁中的手部姿勢名稱。

4

完成該頁練習後的範例圖。

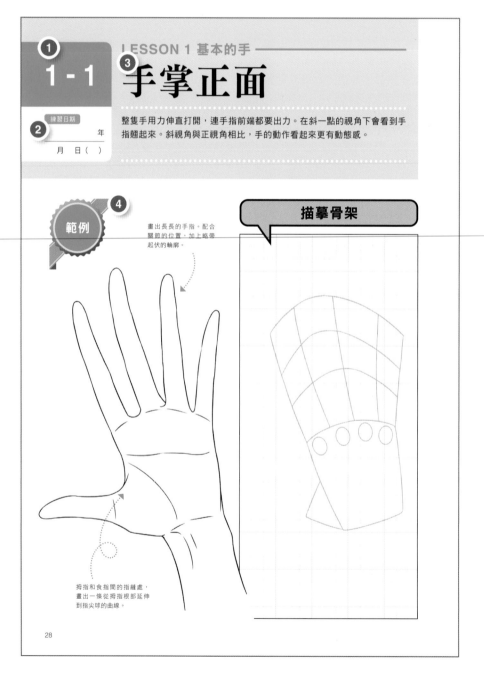

1

1-1

練習日期

　　　　年

月　日（　）

3

LESSON 1 基本的手

手掌正面

整隻手用力伸直打開，連手指前端都要出力。在斜一點的視角下會看到手指翹起來。斜視角與正視角相比，手的動作看起來更有動態感。

範例 **4**

畫出長長的手指。配合關節的位置，加上略帶起伏的輪廓。

描摹骨架

拇指和食指間的指縫處，畫出一條從拇指根部延伸到指尖球的曲線。

28

POINT

如果你要直接練習畫在書上，在開始練習之前，先攤開書本會比較方便作畫。使用本書時，請壓住左右兩頁。

此外，可將書頁影印下來，重複練習同一個手部動作。

⑤

手部繪畫的所有過程。請先從描摹開始練習。

⑥

實際用於插畫中的範例。具體展示手部動作會用於什麼樣的姿勢中。

參考動作 ⑥

手張開且手掌朝向正面的基本手部動作。
在手腕上加入傾斜角度，就能畫出更有動態感的姿勢。
在普通的胸部以上分鏡插圖中畫出手部，就能改變插圖的氛圍。

LESSON 1 基本的手

⑤

描摹細部骨架

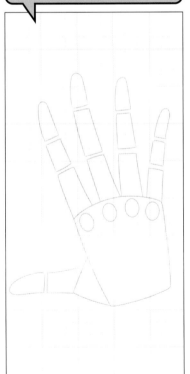

請描摹

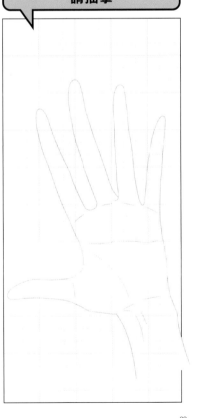

29

7

本書的使用方法②

複習：參考範例插圖，在細部骨架上練習作畫。

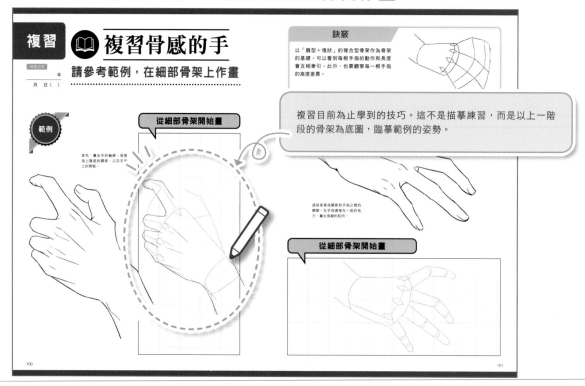

複習：參考範例插圖，在骨架上練習作畫。

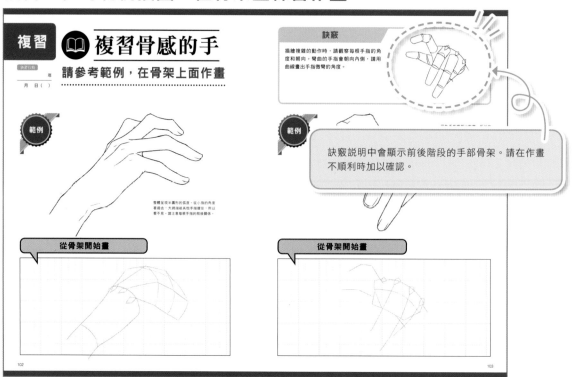

複習：參考範例插圖，練習從頭開始畫。

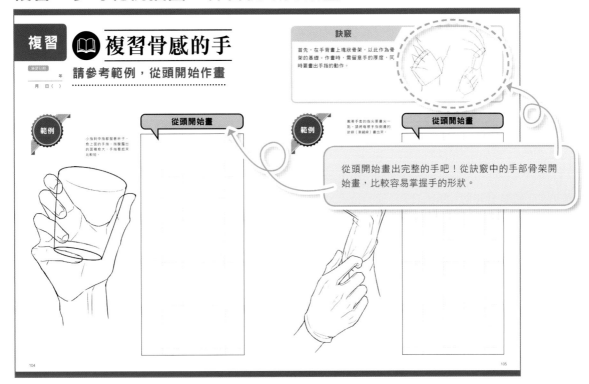

休息

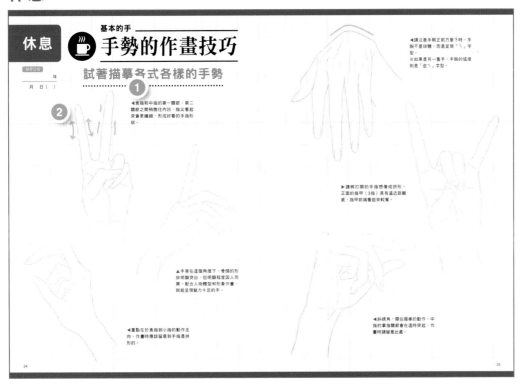

① 讓手看起來「更好看」的繪畫祕訣。趁著休息時間，為你講解各式各樣的手部動作表現法。

② 這裡可以描摹各式各樣的手部動作。讀完繪畫祕訣後請自行練習，並且將畫法記下來。

CONTENTS

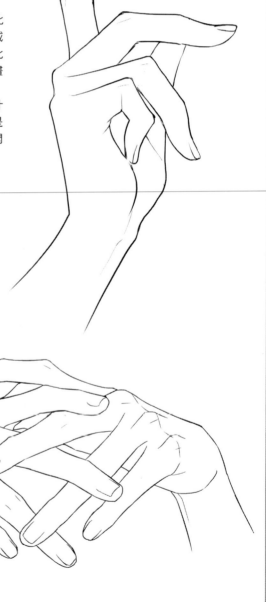

column 1
尋找自己想畫的手

決定自己想畫什麼樣的手

當你興起「想畫出漂亮的手」的念頭時,先「思考自己想畫什麼樣的手」是很重要的一件事。

你想畫寫實的手?中性的手?女性化的手?還是男性化的手?

手是個體差異很大的部位。手指的長度、細節的描繪程度,會根據你想畫的手部類型而變化。因此,請先從這本書裡選出自己想畫的手部類型。

比方說,如果你想畫的是結實的手,那手的比例就會更接近寫實風格,需要畫更多細節。又或者,如果想畫輪廓纖細的手,手部就會更加誇張化(刻意變形)。與此同時,有時需要刻意省略不畫手上的細小皺紋或關節。

學習基礎素描當然重要,但思考自己「想畫什麼樣的手」、「什麼樣的東西畫起來才開心」更是重要。那麼,就讓我們從發現自己「喜歡」什麼開始著手吧。

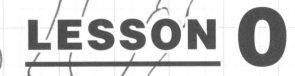

LESSON 0

手的基本概念

LESSON 0 將從手部的基本形狀和構造開始解說。理解繪畫對象的內部結構思考作畫順序，是邁向理想繪畫的第一步。
在「手的基本概念」課程中，我們將在講解完骨骼的結構後，為你介紹基礎畫法。

手的名稱 需要事先記住的部位名稱

手掌（骨骼）

手是一個由許多骨頭組成的部位。捕捉手部動作時，經常會看到骨頭突出的輪廓，因此這裡將介紹骨骼的名稱。

遠節指骨

中節指骨

近節指骨

掌指（MP）關節
也就是「拳頭」上的凸起處。由近節指骨和掌骨銜接處組成的關節。這個部位可說是構成手指動作的重要根基，會在本書的解說中頻繁出現。

大拇指的骨頭較少
大拇指沒有中節指骨。由遠節指骨、近節指骨和掌骨組成。

掌骨

腕骨

橈骨

尺骨

手掌

第一關節、第二關節是俗稱，是很
容易記住的名稱。指尖球包覆著手
掌上的掌指關節。

手的膨起處

指尖球、小魚際和大魚際是繪
製立體手部的重要部位。手掌
外圍的肌肉會膨起來，所以手
掌正中間會凹下去。

第一關節

第二關節

掌指關節

指尖球

小魚際

手腕

大魚際

手背

我們可以從手背看出來，掌指關節
比指尖球還下面。以手背的角度來
看，指縫處就是指尖球的高度。從
手掌和手背兩種不同的角度觀看，
我們對於手指長度的印象也會有所
改變。

指縫處

掌指關節

指伸肌腱

尺骨

▼手背的筋沿著掌骨生長。

手的形狀 確認形狀和比例

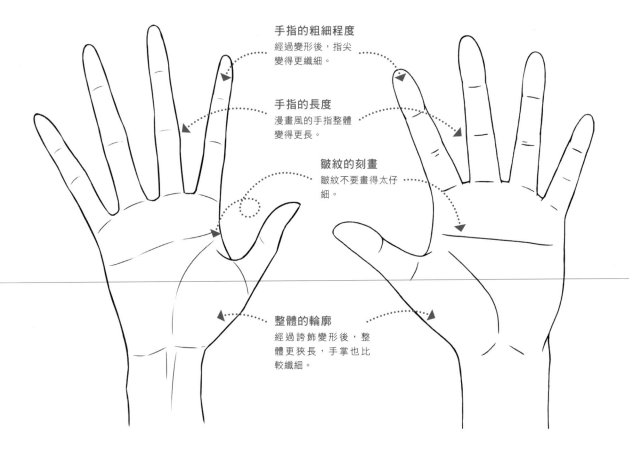

| 漫畫風格的手 | 寫實風格的手 |

手指的粗細程度
經過變形後,指尖變得更纖細。

手指的長度
漫畫風的手指整體變得更長。

皺紋的刻畫
皺紋不要畫得太仔細。

整體的輪廓
經過誇飾變形後,整體更狹長,手掌也比較纖細。

手的變形要素

如果以真實的手作為繪畫對象,手指會更短、線條更多,而且會更凹凸不平。
但插畫中帥氣好看的手,大多會省略皺紋,或是調整手指的長度。為達到裝飾插畫的作用,漂亮的手其實需要經過強烈的變形。

手的基本比例

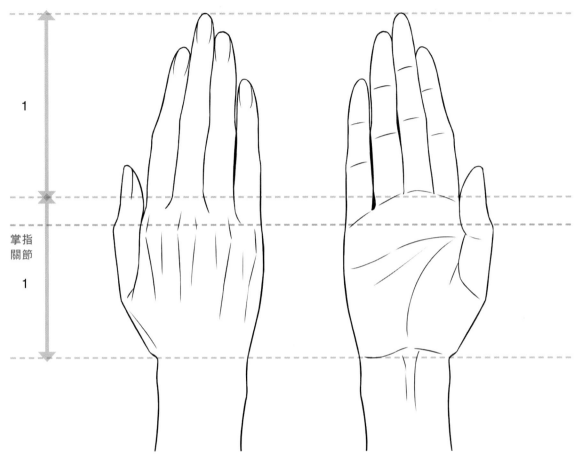

1

掌指
關節

1

手的基本比例中，手指和手腕到手指根部比大致為1：1。但是，這本書是以漫畫風格「漂亮的手」為基準。所以上面的手經過修改，改變根部到指尖的比例，手指的長度略長於手背的長度。

側面

從側面觀察手部會發現手的底部具有厚度。那是因為底部是骨頭的基底。也就是說，膨起來的腕骨、大魚際、小魚際讓手形成了厚度。

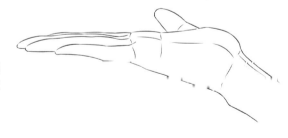

往前伸

從正面觀察往前伸的手，會發現手指其實並不是筆直的。手一用力，第一關節到指尖的區塊就會輕輕翹起。

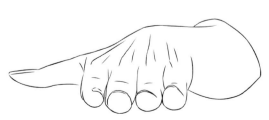

手的類型 多種類型的手與手的畫法

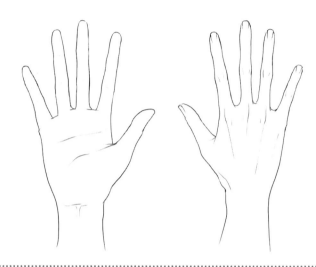

中性的手

請在關節和手背加入重點表現。
既柔軟又寫實，外觀勻稱的手。

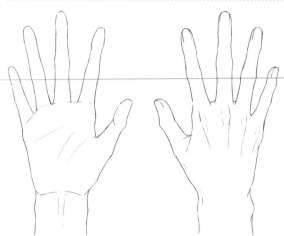

男性化的手

描繪男性的手時，關節突起的樣
子或手背的筋要畫得更明顯。這
樣才能表現出男性結實且強而有
力的手。

女性化的手

女性的手則要盡量減少關節和青
筋的呈現。如此一來，就能營造
出圓潤柔和的形象。

手部畫法的類型

扇型

扇型骨架畫法，是以簡易的四邊形畫出手背，並將手指畫成一大塊。
此畫法可以畫出比例良好的手。但不適合用來繪製複雜的手部動作。

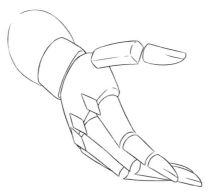

塊狀

將每個關節都畫成塊狀的骨架畫法。自由組裝每一塊零件，畫出具變化感的手勢。

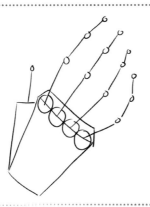

關節型

在手指的骨架線上畫出手部的肌肉。特色是可以自由移動關節的位置。即使手指的形狀很複雜，也能利用此畫法改變骨架的位置。

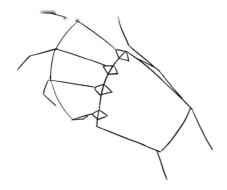

複合型

結合多種骨架的畫法。將每一種骨架的特徵和優點搭配在一起，可利用複合型骨架繪製上方3種畫法難以呈現的動作。

骨架的類型① 利用扇型掌握比例

扇型 首先要介紹的是簡易的手部畫法。描繪平面形狀的手時，例如張開的手，就會用到扇型畫法。讓我們一起看看手的長度和比例吧。

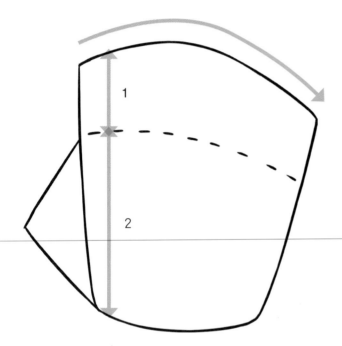

①

先將手背的骨架畫成麵包的形狀。接著要畫一個作為拇指根部銜接處的三角形。在手背高度3分之2的地方畫出一個等腰三角形。手指和手背的邊界上則畫出稍微往右下彎的曲線，作為手指根部的參考。

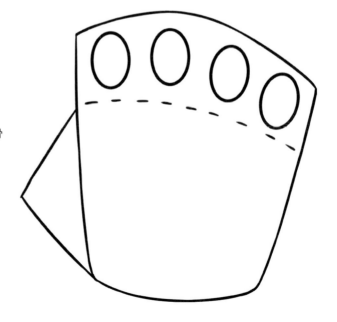

②

手指根部（掌指關節，P.14）的骨架以○表示。請將圓圈平均排列。

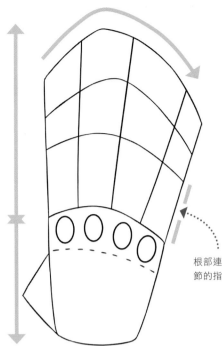

❸

畫出手指的骨架。目標是畫出流暢修長的手指，手指的骨架畫長一點，手指和手背的比例比1：1還長。以橫線表示關節的位置，將線條畫成ㄟ字型。

根部連接處～第二關節的指節比較長。

❹

以❸的骨架為參考，畫出手指的骨架。將關節分成根部～第二關節、第二關節～第一關節，以及第一關節～指尖。大拇指較靠近三角形的左側。

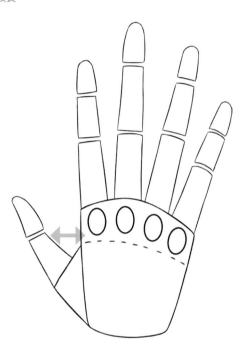

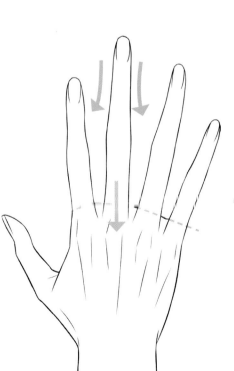

❺

修整形狀並整理成乾淨的畫稿。手背的骨架會碰到指縫的位置。因此，手指根部的直線會穿過手背外圍輪廓線的下面。在每個關節上畫出微彎的線條，手指的輪廓看起來會更帥氣有型。

骨架的類型② 用塊狀畫出立體感

塊狀　塊狀骨架可用來繪製手部零件重疊或是角度傾斜的手。將手的零件畫成塊狀，以便掌握手的厚度、深度及立體感。

❶
先畫出手的底部，也就是手腕的骨架，畫一個較扁平的柱體。

❷
在手腕的骨架上畫出手背的骨架。手背和❶一樣是扁平的柱體，但縱長的輪廓線要往內側（右下方）彎曲。

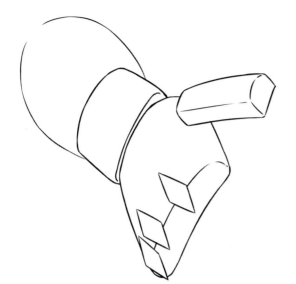

3

在手腕部分以圓形畫出手肘的骨架。在大拇指根部加上類似魚板形狀的骨架。
在手背上以菱形表示掌指關節的骨架。在這個角度下,小指關節會被遮住,所以看不到。

4

畫出指尖的骨架。將指尖想像成圓筒形。
此動作下的食指呈現微彎的狀態。從前方角度觀看,食指根部到第二關節之間看起來比較短一點。

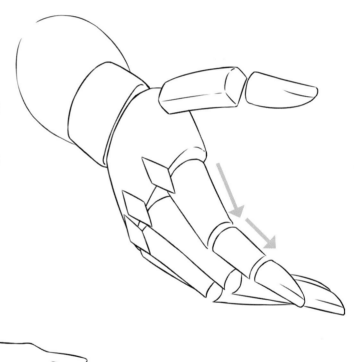

整理成乾淨的畫稿。進一步加工,將塊狀骨架未呈現的大魚際膨起的肌肉、拇指根部的突起處、指縫的肌肉畫出來。

骨架的類型③ 關節型與複合型

關節型 每一根手指都呈現微彎，呈現不同的手指走向。畫這種動作時，我們採用關節型骨架。手背的部分類似塊狀畫法，手指骨架則以線條表示。

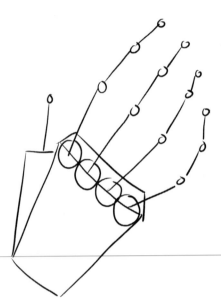

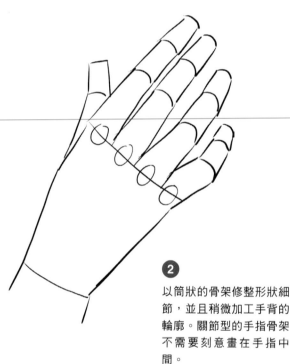

1

手背是手部的骨架基礎，以類似塊狀的形狀呈現。掌指關節處以○繪製骨架，手指則以線條表示。利用小小的圓圈表示關節，看起來會更容易了解。

2

以筒狀的骨架修整形狀細節，並且稍微加工手背的輪廓。關節型的手指骨架不需要刻意畫在手指中間。

3

加上輪廓線條和手背的筋，將畫稿整理乾淨。中指的第二關節是彎曲的。為了讓中指的動作更易了解，中指稍微往左靠，手指交疊處的線條畫淡一點。

複合型

骨架會根據手部形狀而產生很大的變化。有時可以搭配使用扇型、塊狀及關節型的骨架畫法。先用扇型抓出手腕到第二關節的動作走向，同時以複合型骨架加強第一關節的彎曲程度。

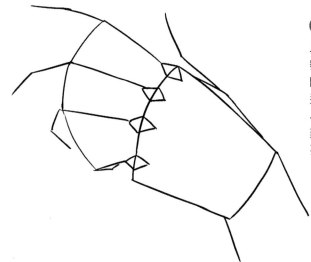

1

以菱形作為掌指關節的骨架（◇符號）。同時用扇型骨架畫出手腕到第二關節的骨架。如此一來，就能更輕易串連手指的動作。

小指和無名指的彎曲幅度大，扇型畫法難以捕捉它們的姿勢，因此從這裡開始要以線條作為骨架。

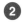

2

以圓筒狀的骨架畫出手指的形狀並將側面畫成塊狀，看起來更有立體感。小指彎曲幅度大，因此看不到第二關節以前的部位。

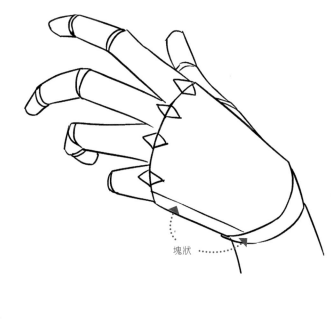

塊狀

3

將畫稿整理乾淨。畫出掌指關節的肌肉線條，表現手凹凸起伏的樣子。無名指彎曲幅度大，在關節的部分添加皺摺就完成了。

指甲的形狀

利用指甲的形狀改變形象

指甲位在指尖的地方。在遠景或整體較小的畫面中,有時會省略不畫指甲。不過在特寫畫面中,指甲卻是必須畫出來的部位。

指甲有各式各樣的形狀。有鵝蛋形、圓形、方形,也有尖形。指甲的形狀不同,手的形象也會跟著變化。我們應該根據指甲主人的形象來選擇指甲的形狀,而不是將它們統一概括為「指甲的形狀」。

從指甲根部開始微微彎曲。大拇指的彎曲特徵尤其明顯。

●鵝蛋形

指甲的前端像蛋一樣呈現弧狀。圓弧形的指甲具有沉穩且品行良好的形象。特徵是指尖有點長,看起來很修長。

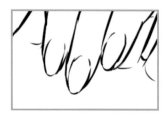

●圓形

左右兩邊沒有稜角,指甲前端的形狀有點平坦。指甲配合手指的輪廓進行修整,給人一種豪爽的感覺。

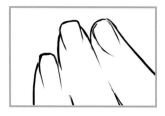

●自然形狀

指甲剪得很短且形狀統一。左右兩側沒有稜角,手指從底下露出來,是感覺很自然的一種指甲。適合用於廣泛的人物類型,例如男性角色。

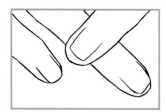

●尖形

指甲前端凸出,呈現尖尖的形狀。指甲的形狀讓手指看起來更纖細,帶著一股冷靜成熟的氛圍。

LESSON 1

基本的手

認識完手部的基礎知識後,接下來將帶你直接在書上練習。我們將在描摹練習中描畫範例圖案上的線條,藉此了解作畫的順序。
完成描摹練習後,後面還有課後複習。這裡不再描摹線條,而是參考範例並將手臨摹出來。

1-1 手掌正面

整隻手用力伸直打開，連手指前端都要出力。在斜一點的視角下會看到手指翹起來。斜視角與正視角相比，手的動作看起來更有動態感。

範例

描摹骨架

畫出長長的手指。配合關節的位置，加上略帶起伏的輪廓。

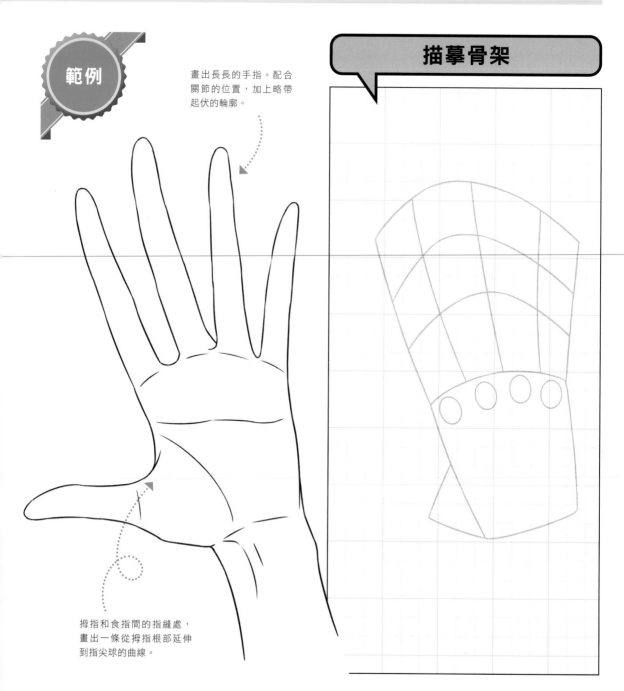

拇指和食指間的指縫處，畫出一條從拇指根部延伸到指尖球的曲線。

參考動作

手張開且手掌朝向正面的基本手部動作。
在手腕上加入傾斜角度，就能畫出更有動
態感的姿勢。
在普通的胸部以上分鏡插圖中畫出手部，
就能改變插圖的氛圍。

描摹細部骨架

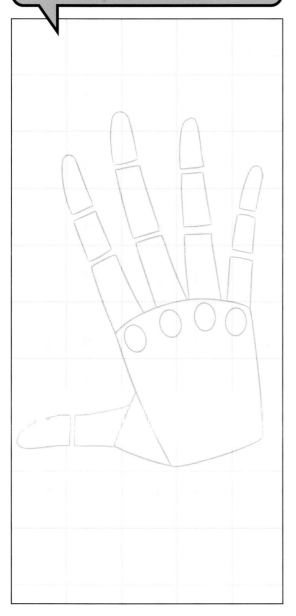

請描摹

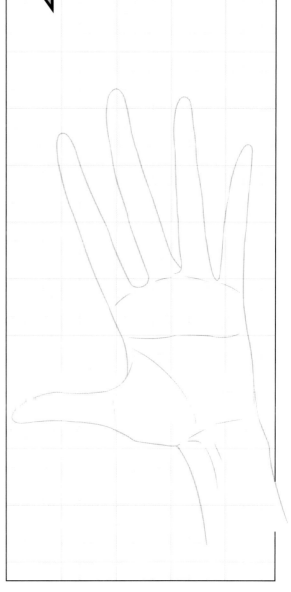

1-2 正面的手背

有些地方的畫法與手掌不同，將手指伸直時浮起的筋，或是指縫的肌肉畫出來。將這些部分畫出來，手看起來會更寫實。

範例

描摹骨架

以掌指關節為軸（P.14），畫出手的皺摺。

拇指根部有一個突起的地方。

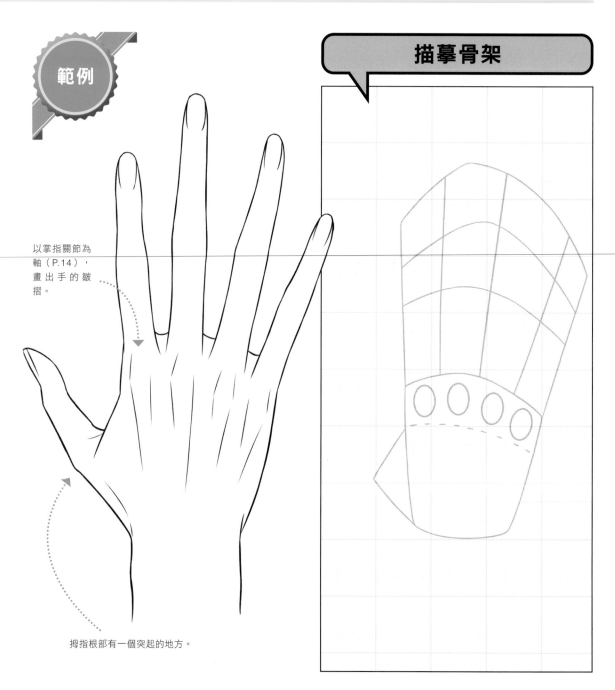

參考動作

此動作可用於給別人看手指或手腕上的東西時的場景，例如展示戒指的時候。

作畫時要意識到一條從中指連接手肘的直線，並畫出筆直的手，整隻手臂看起來會很好看。

描摹細部骨架

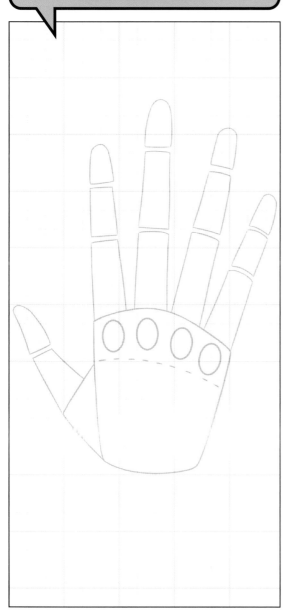

請描摹

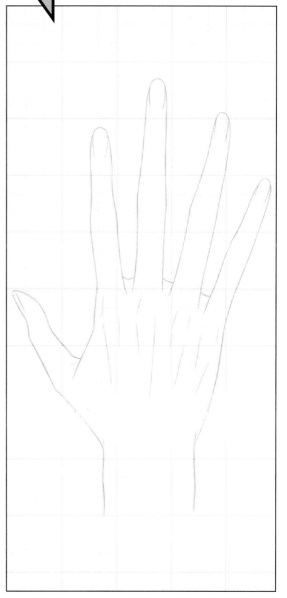

1-3 側面的手

練習日期

年

月 日（ ）

從手掌延伸到手指，呈一條直線。大拇指很難完全與其他手指並行，所以側視角的拇指還是會往上翹。其餘4指則並排在一起，筆直地伸出去。

範例

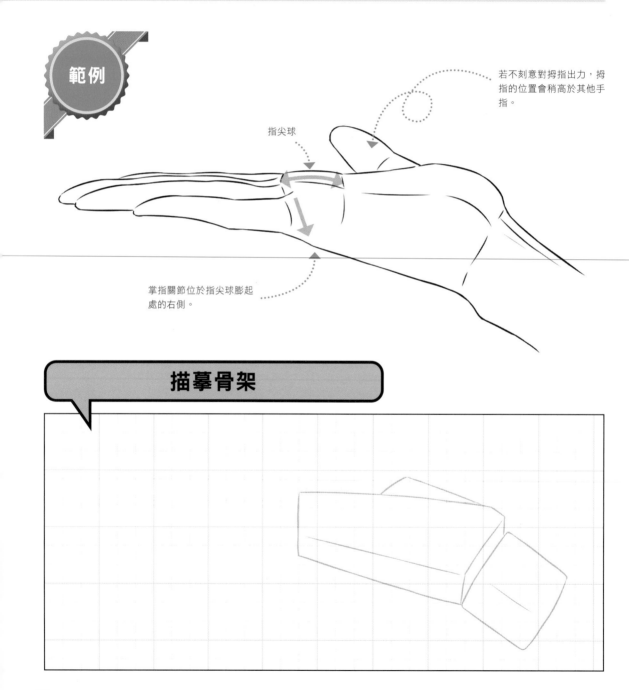

若不刻意對拇指出力，拇指的位置會稍高於其他手指。

指尖球

掌指關節位於指尖球膨起處的右側。

描摹骨架

參考動作

引導他人、展示地點或商品時,經常會用到這個動作。手腕到指尖都呈現流暢的線條。
腋下不要收得太緊,手肘呈接近直角的狀態,姿勢看起來會很好看。

描摹細部骨架

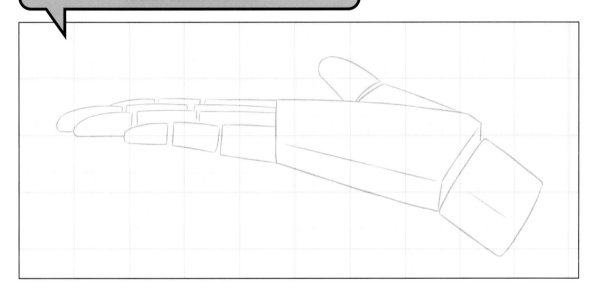

請描摹

基本的手
手勢的作畫技巧

試著描摹各式各樣的手勢

◀食指和中指的第一關節、第二關節之間稍微往內凹，指尖看起來會更纖細，形成好看的手指形狀。

▲手背在這個角度下，骨頭的形狀明顯突出，但明顯程度因人而異。配合人物體型和形象作畫，就能呈現魅力十足的手。

◀重點在於食指到小指的動作走向。作畫時應該留意到手指是拱形的。

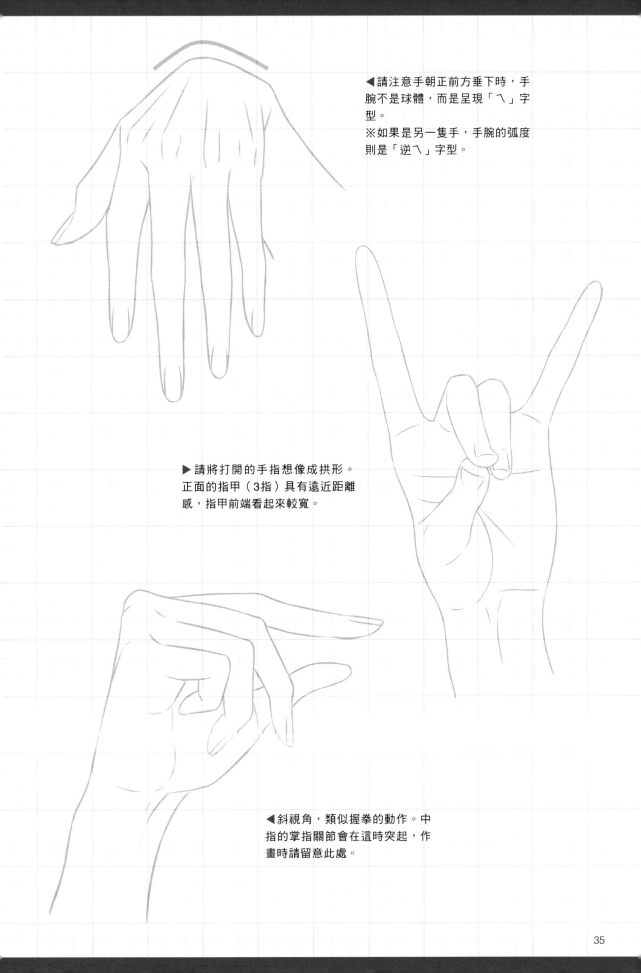

◀請注意手朝正前方垂下時，手腕不是球體，而是呈現「ㄟ」字型。
※如果是另一隻手，手腕的弧度則是「逆ㄟ」字型。

▶請將打開的手指想像成拱形。正面的指甲（3指）具有遠近距離感，指甲前端看起來較寬。

◀斜視角，類似握拳的動作。中指的掌指關節會在這時突起，作畫時請留意此處。

1-4 傾斜的手

從手背斜視的角度。手臂往前伸直，手腕朝手背的方向轉，只有手指往內側彎。愈靠近指尖的地方，彎曲幅度愈大。

範例

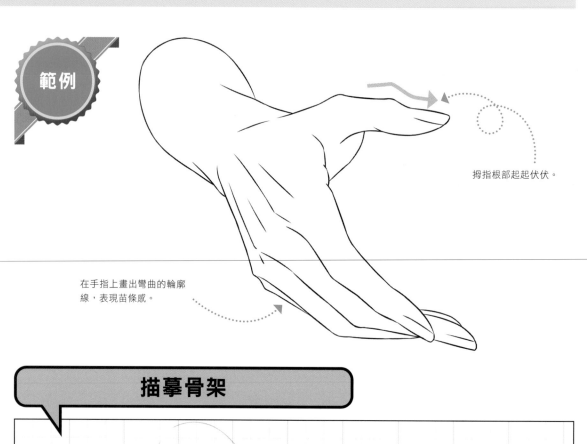

拇指根部起起伏伏。

在手指上畫出彎曲的輪廓線，表現苗條感。

描摹骨架

參考動作

伸手與人握手的動作。

人物沒有看向正前方，視線落在手上會更
自然。因為伸手的那一側（右側）肩膀往
前伸，所以比較接近側身姿勢。

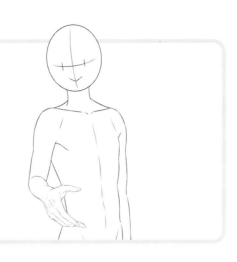

描摹細部骨架

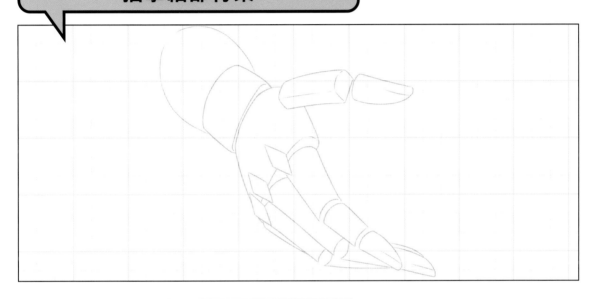

請描摹

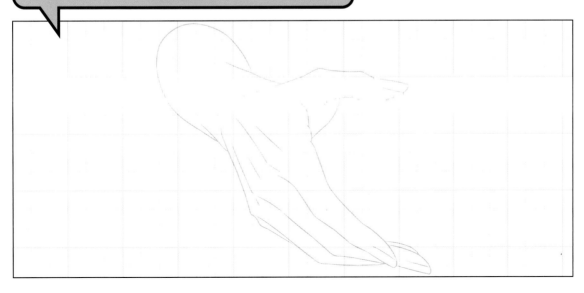

1-5 往前伸的手

正面視角。雖然有點難看得出來，但其實手指是往上翹起的。所以我們不只看得到指尖，也看得到手指的中間區域。在手指的第二關節畫上皺紋，將彎曲的感覺表現出來。

範例

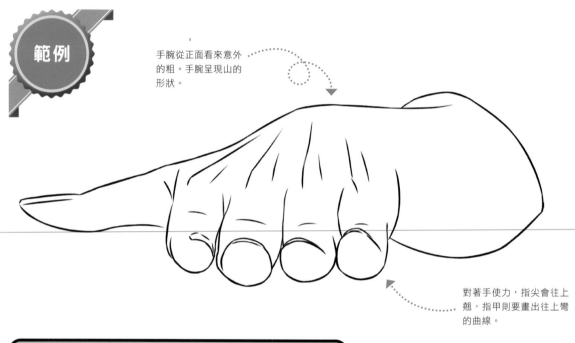

手腕從正面看來意外的粗。手腕呈現山的形狀。

對著手使力，指尖會往上翹，指甲則要畫出往上彎的曲線。

描摹骨架

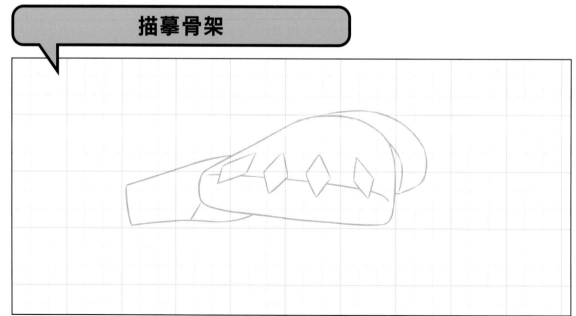

參考動作

描繪前後移動的動作時，景深的表現十分重要。做這個動作時，手肘會往側邊拉。畫出手指和手肘之間的前後深度，就能表現出插畫的空間感。

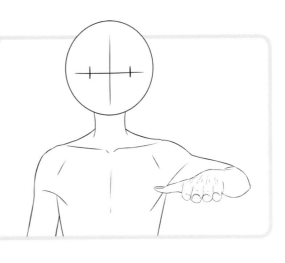

描摹細部骨架

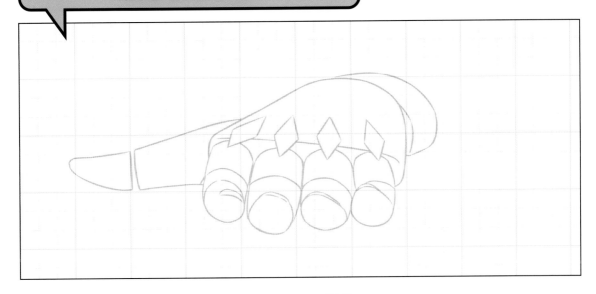

請描摹

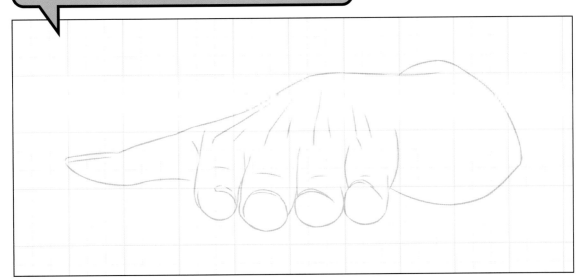

1-6 拳頭

練習日期

＿＿＿＿＿ 年

月　日（　）

我們都知道，每根手指的長度是不一樣的。所以握拳的時候，手指並不會整齊地交疊排列在一起。從小指那側看過去，可清楚看到小指到食指一圈一圈擴大重疊的樣子。

範例

描摹骨架

拳頭握愈緊，掌指關節凸得愈明顯。

手指用力彎曲，將膨起的指尖球壓下去。

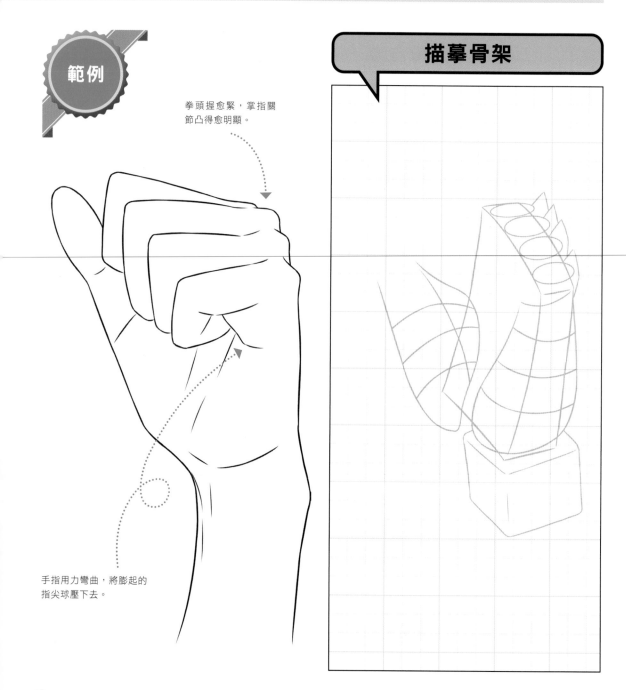

參考動作

雙手握拳的打鬥姿勢。這時手腕不是直的而是往內側（身體中心那側）彎曲，請畫出彎折幅度，這樣能讓姿勢更自然。
此外，如果拳頭的位置是一前一後，可表現出更真實的戰鬥情況。

描摹細部骨架

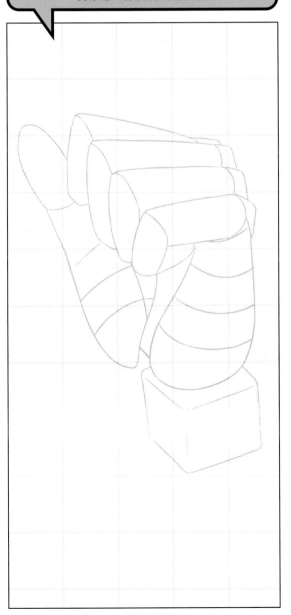

請描摹

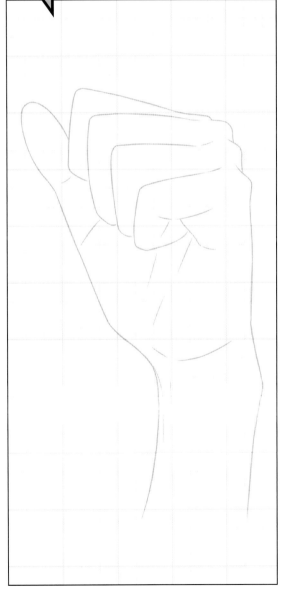

1-7 狐狸手勢

用手做出狐狸剪影的手影遊戲。中指和無名指彎曲，兩指在手掌中心碰觸大拇指，做出狐狸的鼻子。食指和小指伸直，做出狐狸的耳朵。

範例

描摹骨架

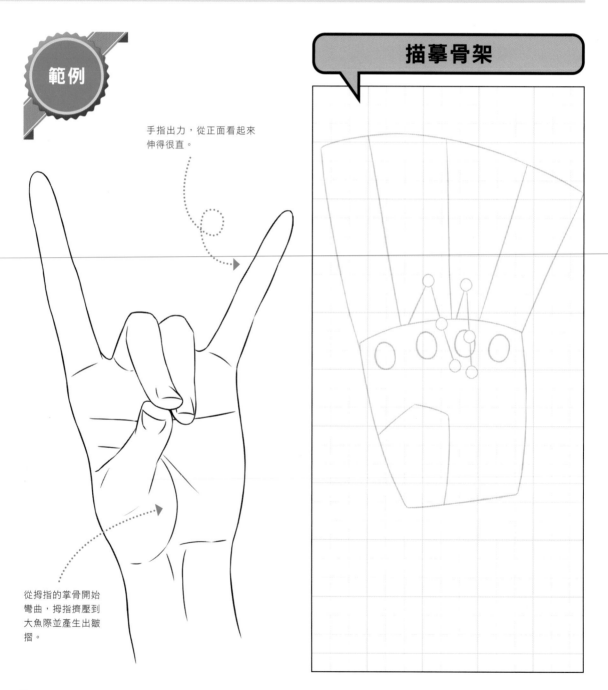

手指出力，從正面看起來伸得很直。

從拇指的掌骨開始彎曲，拇指擠壓到大魚際並產生出皺摺。

參考動作

經常出現於漫畫或動畫中的動作。但是，
實際上能用到這個動作的場景卻很少。遇
到令人意外的狀況時，或是矇騙他人時，
這個動作或許可以緩和氣氛。

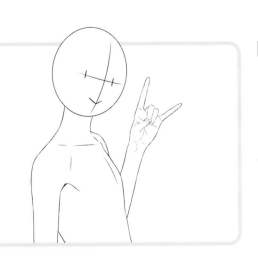

描摹細部骨架

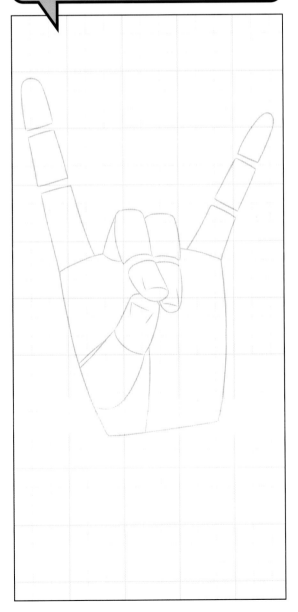

請描摹

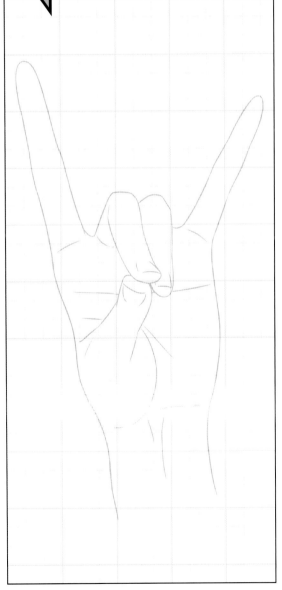

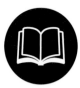

複習基本的手

請參考範例，在細部骨架上作畫

範例

> 從細部骨架開始畫

首先，從正面的手掌開始複習吧。這次要練習的不是描摹技巧，而是參考範例插圖，在細部骨架上面畫出一隻手。

手掌和手背的形狀和大小往往不太一樣，
這時請回頭確認一下掌指關節（〇的地
方）的位置。
請注意手掌那面的掌指關節是埋在指尖球
的裡面。

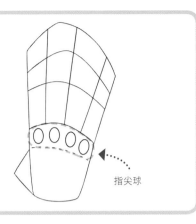

指尖球

範例

從細部骨架開始畫

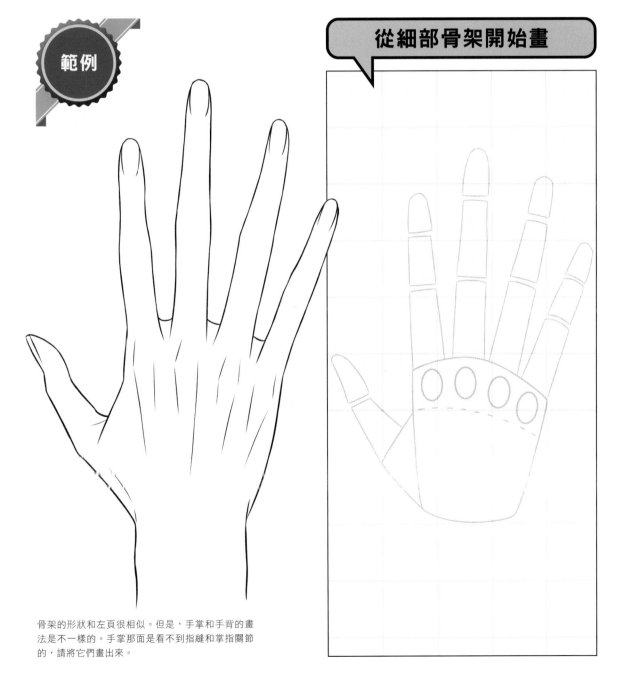

骨架的形狀和左頁很相似。但是，手掌和手背的畫
法是不一樣的。手掌那面是看不到指縫和掌指關節
的，請將它們畫出來。

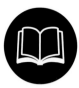

複習基本的手

請參考範例，在骨架上面作畫

範例

觀察範例插圖，從骨架階段開始描繪
細節。確認手指長度和關節位置，並
且畫上大魚際和小魚際膨起的肌肉。

從骨架開始畫

訣竅

直接畫出線條輪廓，很容易畫得很凌亂。
一開始請先參考細部骨架，將每個圓筒狀
的關節畫出來。
只要掌握手指的長度，以及每根手指的位
置，就能形塑整隻手的形狀。

範例

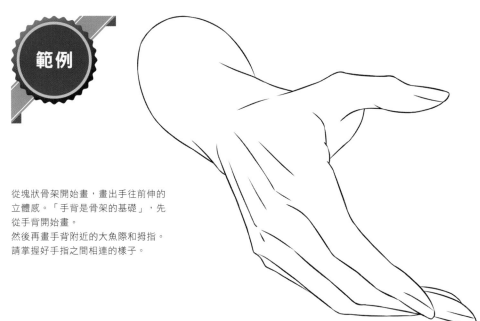

從塊狀骨架開始畫，畫出手往前伸的
立體感。「手背是骨架的基礎」，先
從手背開始畫。
然後再畫手背附近的大魚際和拇指。
請掌握好手指之間相連的樣子。

從骨架開始畫

複習

練習日期

＿＿＿＿＿＿＿＿＿ 年

＿＿＿＿＿＿＿＿＿ 月 日（ ）

複習基本的手

請參考範例，從頭開始作畫

範例

請參考範例，練習畫出一隻手。首先畫出作為基底的手背骨架，抓出整隻手的大小。指尖上的指甲走向各有些微的差異，需多加觀察。

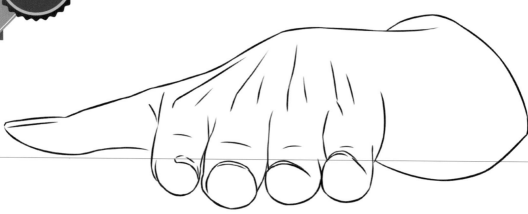

從頭開始畫

訣竅

若想畫出有立體感的手勢，首先要從作為「骨架基礎的手背」開始畫。畫往前伸直的手指之前，先將撐著手指的地基畫出來是很重要的，例如大魚際、小魚際、指尖球（P.14）等部位。

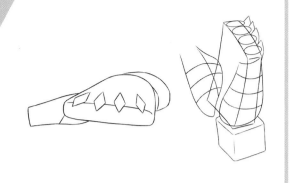

範例

從頭開始畫

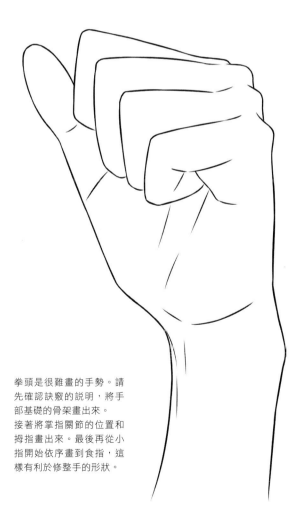

拳頭是很難畫的手勢。請先確認訣竅的說明，將手部基礎的骨架畫出來。
接著將掌指關節的位置和拇指畫出來。最後再從小指開始依序畫到食指，這樣有利於修整手的形狀。

column 3
指甲的朝向

需特別注意拇指和小指

　　手正常放在平面上時，拇指的指甲會朝向外側。小指無力也會改變指甲的方向。雖然指甲有時也會被省略，但如果不事先掌握指甲的位置，手指的朝向會變得很奇怪。

　　除此之外，如下方圖片所示，指甲不是正方形而是半圓形，並且覆蓋於手指之上。還有請注意，指甲從正面看起來形狀像座山。

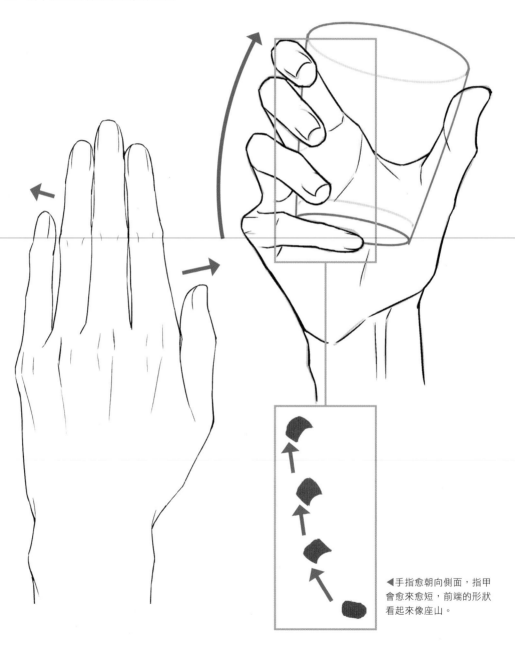

◀手指愈朝向側面，指甲會愈來愈短，前端的形狀看起來像座山。

LESSON 2

美麗的手

LESSON 2 將講解中性之手的繪畫方式，畫出更有真實感的手。手是很重要的部位，繪製身形纖細且冷靜的角色時，能夠演繹出人物的魅力和帥氣感。

不論男女角色，修長骨感的手都更能突顯人物動作的美感。

2-0 美麗之手的特徵

練習日期

＿＿＿＿＿年

月　日（　）

所謂美麗的手，就是指「勻稱的手」。這是男女不拘的手部特色。接下來將針對關節的描繪、手指的粗細或長度、手的胖瘦比例，講解美麗之手的繪畫方式。

美麗之手的形狀

手指前端到根部的粗細一致。

關節處只要畫出隆起的筋。

不能過度強調肌腱的線條，需畫得比手的輪廓線還淡。

在手腕這類重點部位畫出筋，呈現真實感。

手腕的寬度比食指到小指的寬度窄一點。

美麗之手的正面和背面

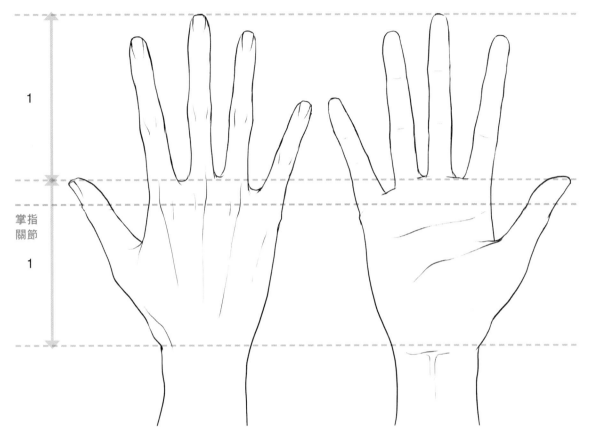

掌指關節

1

1

觀察手的比例後會發現，指縫剛好位於中指和手腕的正中間。如果手掌的長度與手指相同，整隻手的比例會更好看。隆起的大魚際、手腕上的筋，都要以最輕的力道描繪線條。注意不要畫成青筋太明顯的手喔。

側看手指

只在關節處畫出稍微往上隆起的感覺，而手指內側則以直線作畫。如此一來便能呈現沒有彎曲感的勻稱手指。

俯瞰手指

由上往下看時，手指關節處看起來不太明顯。畫出小小的指甲，在指甲周圍加上手指的肌肉，就能表現出指尖的弧度。這麼做可以畫出比例協調又好看的手指。

LESSON 2 美麗的手部動作

・・・・・・・・・・・・・
美麗之手的作畫要訣
・・・・・・・・・・・・・

若想畫出美麗的手，關節不能省略不畫。但是，關節也不能畫得太細緻，而是要以有強有弱、有深有淺的線條來表現。這個技巧可以畫出漂亮又不粗糙的手。

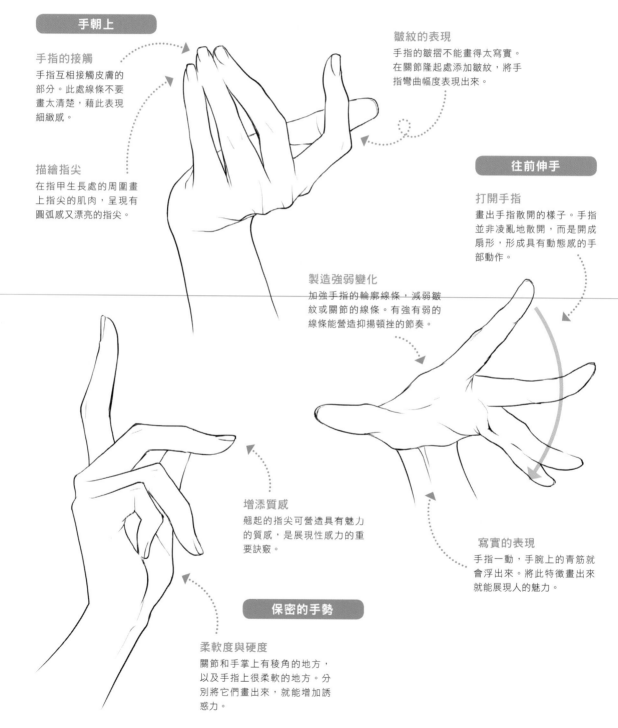

手朝上

手指的接觸
手指互相接觸皮膚的部分。此處線條不要畫太清楚，藉此表現細緻感。

描繪指尖
在指甲生長處的周圍畫上指尖的肌肉，呈現有圓弧感又漂亮的指尖。

皺紋的表現
手指的皺摺不能畫得太寫實。在關節隆起處添加皺紋，將手指彎曲幅度表現出來。

往前伸手

打開手指
畫出手指散開的樣子。手指並非凌亂地散開，而是開成扇形，形成具有動態感的手部動作。

製造強弱變化
加強手指的輪廓線條，減弱皺紋或關節的線條。有強有弱的線條能營造抑揚頓挫的節奏。

增添質感
翹起的指尖可營造具有魅力的質感，是展現性感力的重要訣竅。

寫實的表現
手指一動，手腕上的青筋就會浮出來。將此特徵畫出來就能展現人的魅力。

保密的手勢

柔軟度與硬度
關節和手掌上有稜角的地方，以及手指上很柔軟的地方。分別將它們畫出來，就能增加誘惑力。

兩隻手的動作

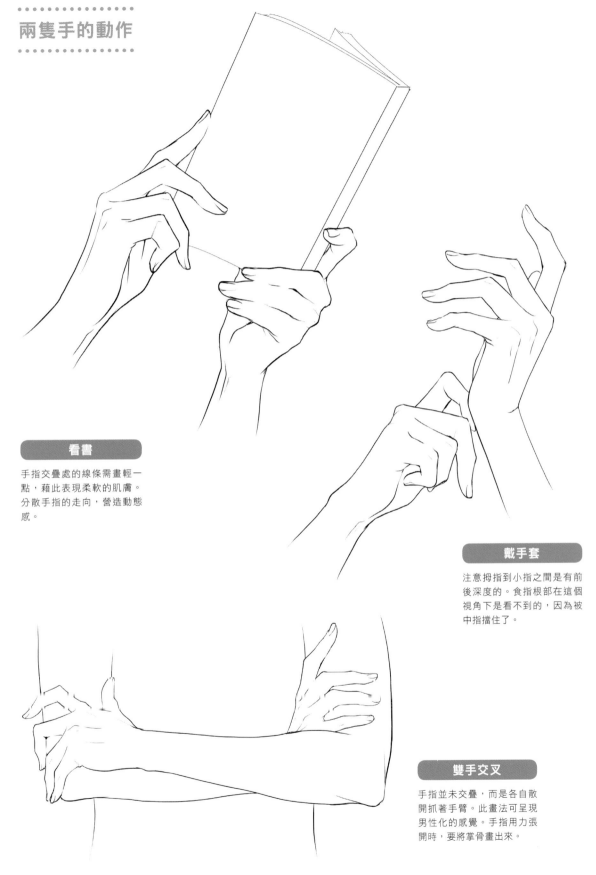

看書

手指交疊處的線條需畫輕一點，藉此表現柔軟的肌膚。分散手指的走向，營造動態感。

戴手套

注意拇指到小指之間是有前後深度的。食指根部在這個視角下是看不到的，因為被中指擋住了。

雙手交叉

手指並未交疊，而是各自散開抓著手臂。此畫法可呈現男性化的感覺。手指用力張開時，要將掌骨畫出來。

2-1 手擺嘴邊

手靠在嘴邊的動作。食指和中指的指尖輕輕碰觸嘴唇。無名指和小指沒有出力,因此稍微往內側(臉部那側)彎曲。手背上浮出一些青筋。

範例

手指互相接觸的地方不畫線條,做出細緻感。

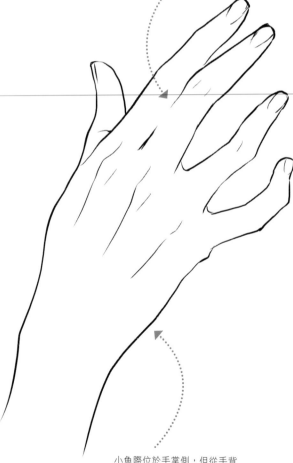

小魚際位於手掌側,但從手背這面來看,也能在手腕根部看到小魚際的輪廓。為了體現真實感,輪廓稍微畫膨一點。

描摹骨架

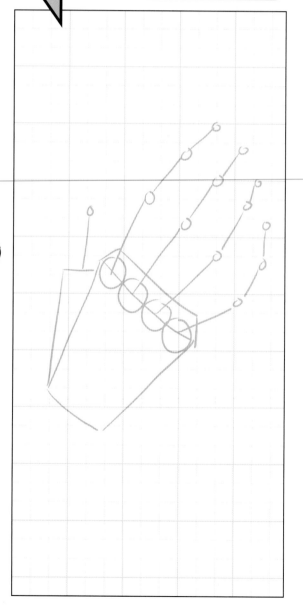

參考動作

人正在思考某件事時，常常會做出這個動作。

這個姿勢並沒有明確的動機意志，而是無意識的行為。因此，作畫時要意識到每個關節都處於無力狀態，幾乎不怎麼伸展。

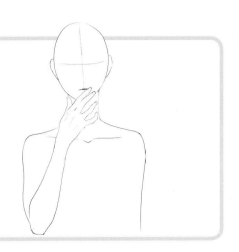

描摹細部骨架

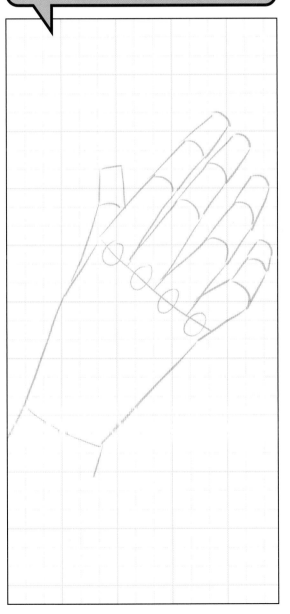

請描摹

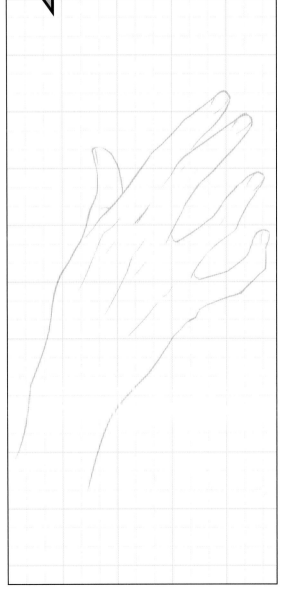

2-2 拾取物品

撿東西的動作。人在抓取物品時，主要使用拇指和食指這兩根手指頭，其他手指則大多從旁輔助。因此，拇指和食指的開合幅度會依照物品的大小而有所變化。

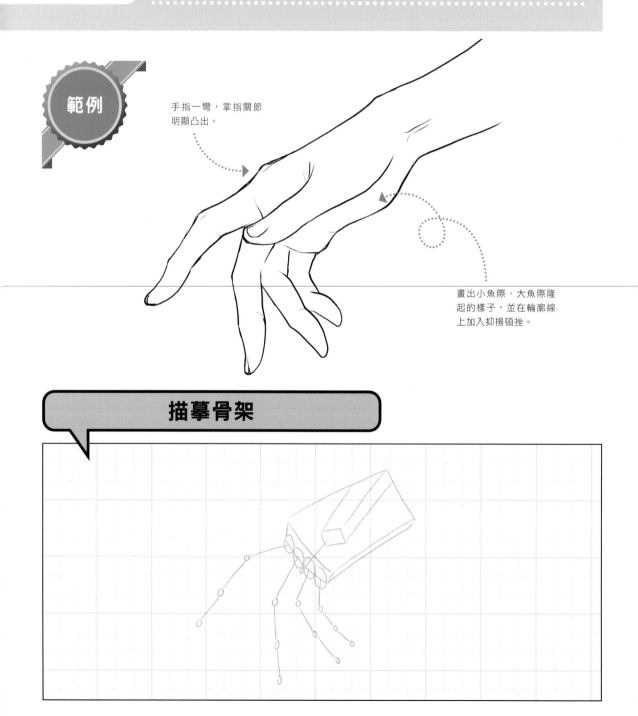

範例

手指一彎，掌指關節明顯凸出。

畫出小魚際、大魚際隆起的樣子，並在輪廓線上加入抑揚頓挫。

描摹骨架

參考動作

這個動作經常出現在彎腰撿東西的時候。
手臂和手指的彎曲方式、伸展狀態,可表
現出物品和人物之間的距離。
食指比其他三指伸得更直一點。

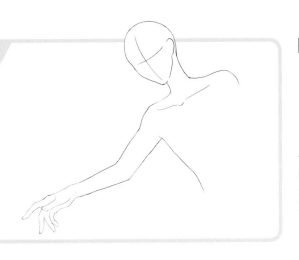

描摹細部骨架

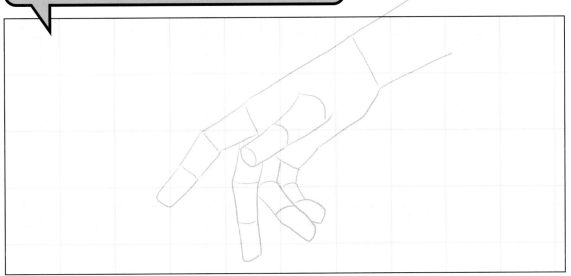

請描摹

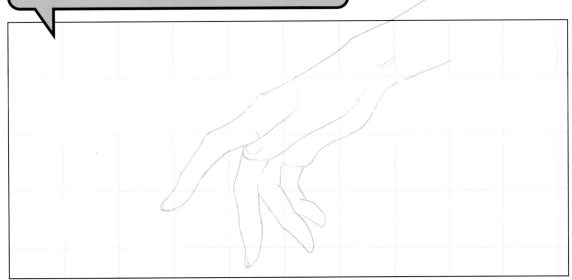

2-3 保持安靜的手勢

伸直食指放在嘴邊，擺出「噓——」的動作。這是用來表示「保持安靜」的手勢。特徵在於食指伸得很直，其餘的手指都往手掌內側收攏。

範例

描摹骨架

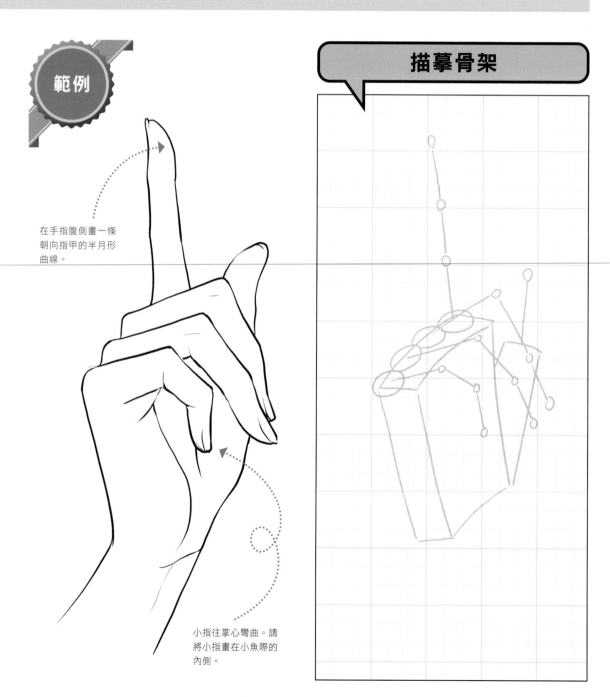

在手指腹側畫一條朝向指甲的半月形曲線。

小指往掌心彎曲。請將小指畫在小魚際的內側。

參考動作

「保持安靜」的手勢通用於許多文化圈，
非日本人的角色擺出這個手勢也不會不自
然。
除此之外，此動作從催促他人保持沉默，
轉變為用來表示「祕密」的意涵。

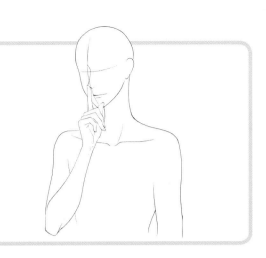

描摹細部骨架

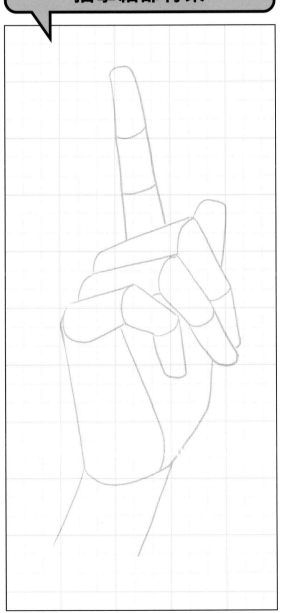

請描摹

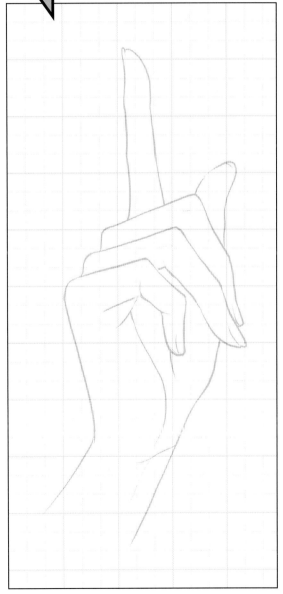

美麗的手

手勢的作畫技巧

試著描摹各式各樣的手勢

▼手稍微用力的姿勢。只有食指用力伸直，展現手指的強弱變化。

▲食指伸出來，中指到小指則微微錯開。具有流動感的手指，營造優雅的形象。

▶伸手的動作。中指和無名指彎曲，力量的輕重變化使手看起來更優雅。

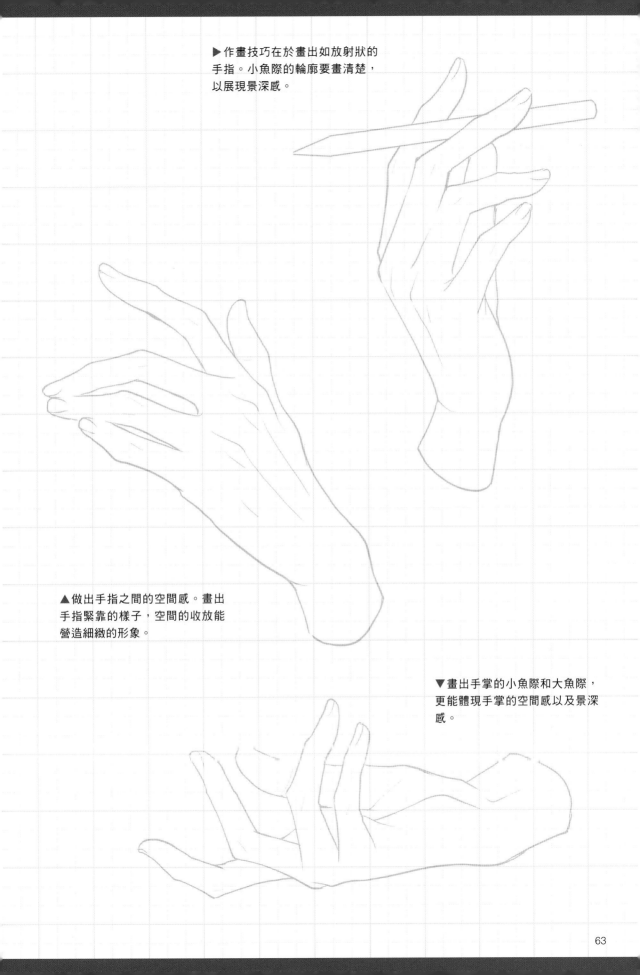

▶作畫技巧在於畫出如放射狀的
手指。小魚際的輪廓要畫清楚，
以展現景深感。

▲做出手指之間的空間感。畫出
手指緊靠的樣子，空間的收放能
營造細緻的形象。

▼畫出手掌的小魚際和大魚際，
更能體現手掌的空間感以及景深
感。

2-4 托腮

練習日期

_____ 年

___月___日(　)

手托腮時會靠在臉頰上。彎曲的食指上有凸起的關節,關節撐住臉頰。食指用力彎曲,支撐頭部的重量;其他手指則輕輕往手掌側收攏,大拇指輕靠著下巴。

範例

收攏的手使膨起的小魚際、大魚際更明顯。反過來説,可從隆起的樣子看出手部收縮的方式。

食指露出指甲側,大拇指則露出指腹側。拇指腹側稍微隆起,畫到頂點後,線條往指甲側彎折,在輪廓上加入強弱變化。

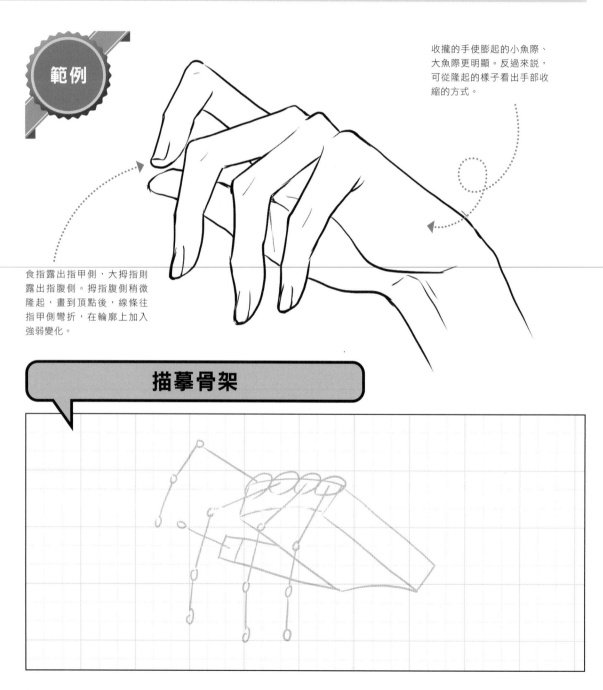

描摹骨架

參考動作

人在思考時，或是沉浸於某事物時，會做出托腮的動作。這個姿勢經常被用於雕像或繪畫作品中，它也能表現人感到不安、感到無聊或是放鬆的狀態。

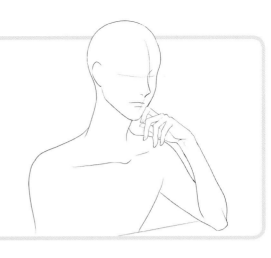

描摹細部骨架

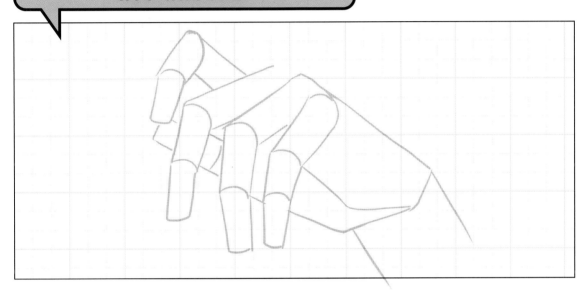

請描摹

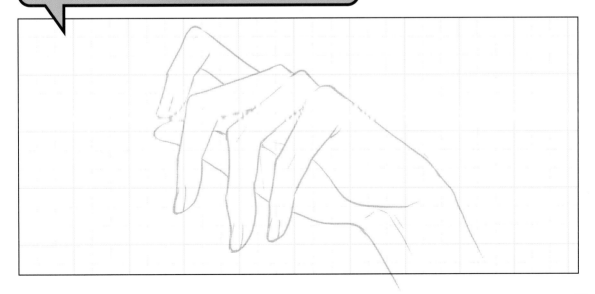

2-5 抽菸

練習日期

　　　　年

　月　日（　）

拿菸的手勢有很多種，範例採用食指和中指夾著香菸的動作，是相當典型的姿勢。為了支撐香菸，中指靠向食指，因此中指和無名指之間的空隙變大了。

範例

描摹骨架

第一關節到指尖的部分往上翹起，可畫出更有型的指尖。

將全部的掌指關節畫出來，看起來會很有骨感。不過，這裡只要在靠近輪廓線的食指、正中間的無名指上，畫出突起的關節就好。

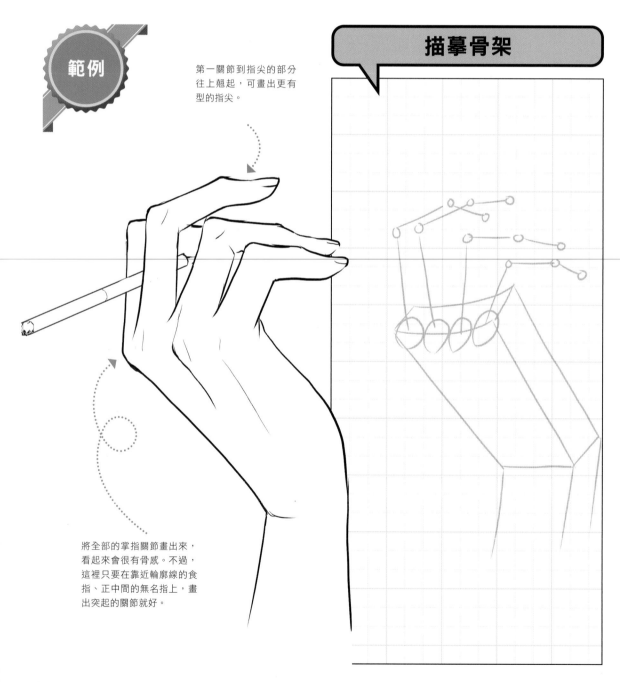

參考動作

手指夾著菸，把煙叼在嘴邊的動作。左手放在右上臂，就像兩手交叉一樣，可營造出難以親近的感覺。再加上叼著香菸的姿勢，可以展現人物冷酷的形象。

描摹細部骨架

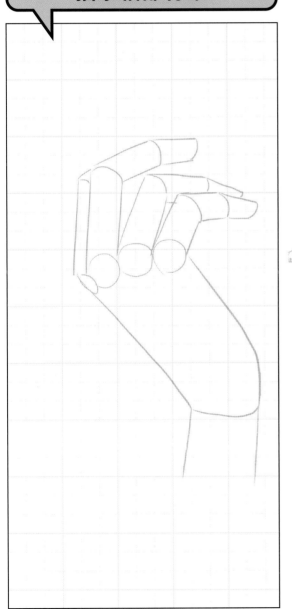

請描摹

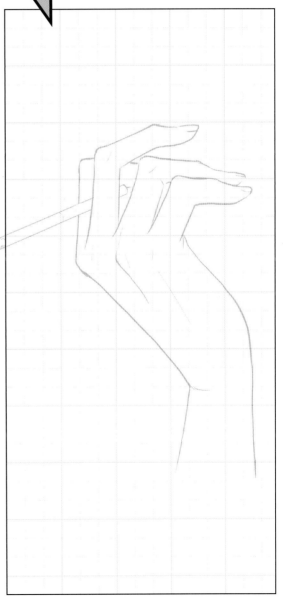

2-6 抓著眼鏡

食指和中指抓著眼鏡的「弓弦」處，其餘手指則往內側彎曲。朝畫面後方緩緩畫出透視感。只要意識到透視概念，就能畫出手的立體感。

範例

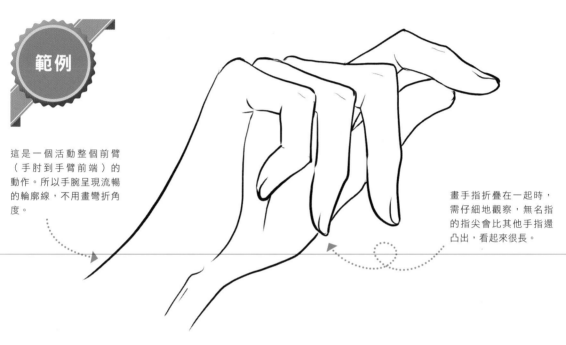

這是一個活動整個前臂（手肘到手臂前端）的動作。所以手腕呈現流暢的輪廓線，不用畫彎折角度。

畫手指折疊在一起時，需仔細地觀察，無名指的指尖會比其他手指還凸出，看起來很長。

描摹骨架

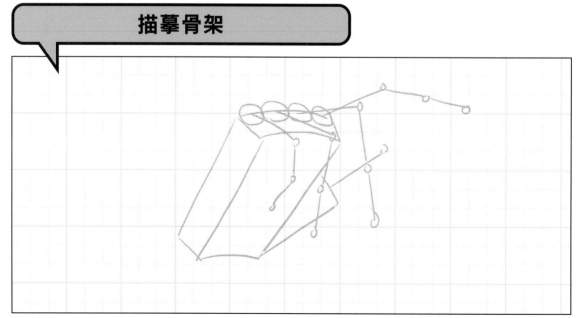

參考動作

手放在眼鏡上,強調眼鏡這個小配件,加強人物知性的形象。因為眼鏡很輕,所以食指和拇指抓著「弓弦」時,通常不太需要出力。為了表現出不經意抓著眼鏡的樣子,記得要畫出柔和的輪廓線。

描摹細部骨架

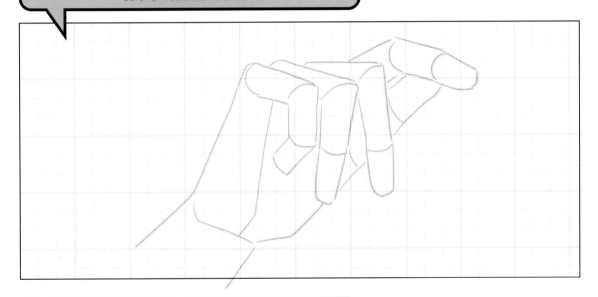

請描摹

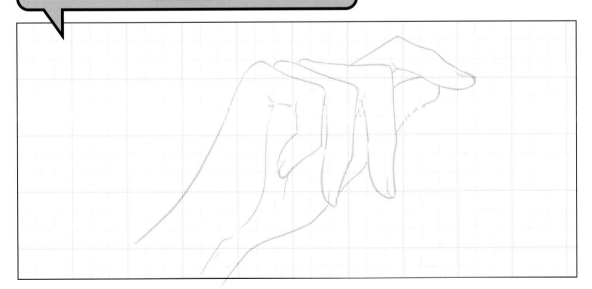

2-7 摀著嘴巴

感到驚訝而張大嘴巴，兩手遮住嘴巴的動作。兩手像碗一樣重疊，將嘴巴蓋住。兩手的手指互相交疊在一起。用輕薄的線條描繪手指互相接觸的部分，表現肌膚的柔和感。

範例

人感到驚訝的瞬間，兩手的姿勢是不對稱的。左手拇指往中間靠攏，但右手拇指卻微微翹起。這麼做可以表現出因緊張而僵硬的樣子。

描摹骨架

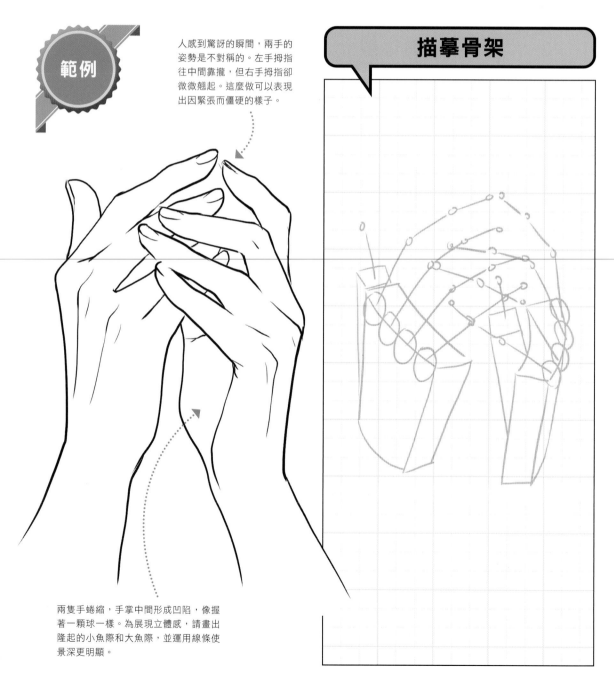

兩隻手蜷縮，手掌中間形成凹陷，像握著一顆球一樣。為展現立體感，請畫出隆起的小魚際和大魚際，並運用線條使景深更明顯。

參考動作

這是一個經常用來表現震驚情緒的動作。
手臂必須拉到胸前的位置，才能把兩手壓
在嘴巴上。
因此，肩膀到上臂的輪廓線會往下縮，變
得愈來愈細。

描摹細部骨架

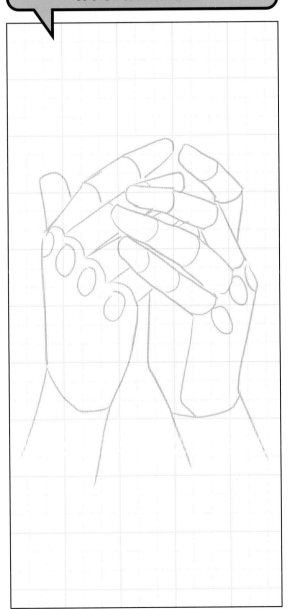

請描摹

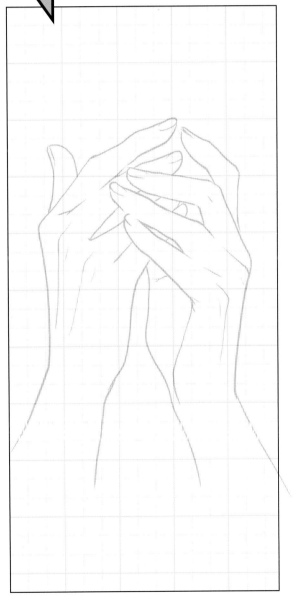

 # 複習美麗的手

請參考範例，在細部骨架上作畫

 範例

從細部骨架開始畫

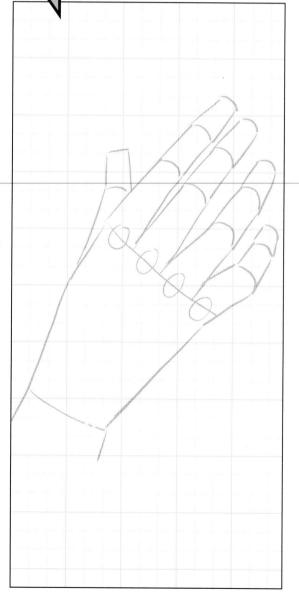

範例插圖的指尖動作，比細部骨架中的動作還細緻。在每根手指上畫出翹起的指甲、彎曲的手指，添加更多手部變化。

訣竅

在伸出手的姿勢中，食指上添加一些動作，可藉此表現手正在打開，即將伸出手的動態感。請畫出小指、無名指、中指的動作互相牽動，只有食指拉得很開的樣子。

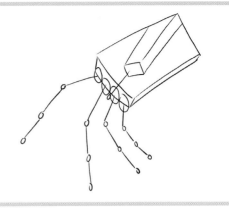

範例

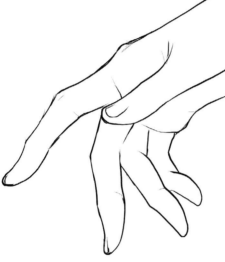

以細部骨架為底圖，在指尖、關節和大魚際上加入更細微的動作。強調第一關節、第二關節及掌指關節。

從細部骨架開始畫

複習

複習美麗的手

請參考範例，在骨架上面作畫

練習日期

年

月　日（　）

範例

從骨架開始畫

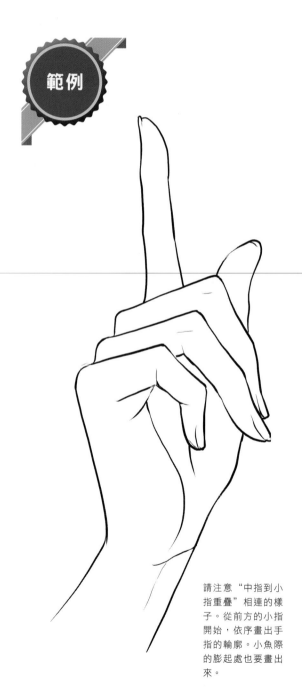

請注意"中指到小指重疊"相連的樣子。從前方的小指開始，依序畫出手指的輪廓。小魚際的膨起處也要畫出來。

訣竅

做出手背收縮的動作時，大魚際和小魚際很容易膨起來。作畫時，除了手指重疊的樣子以外，也要觀察手掌的動作。

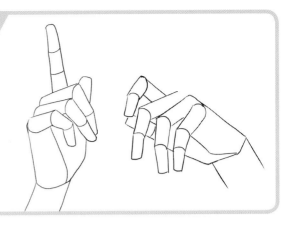

範例

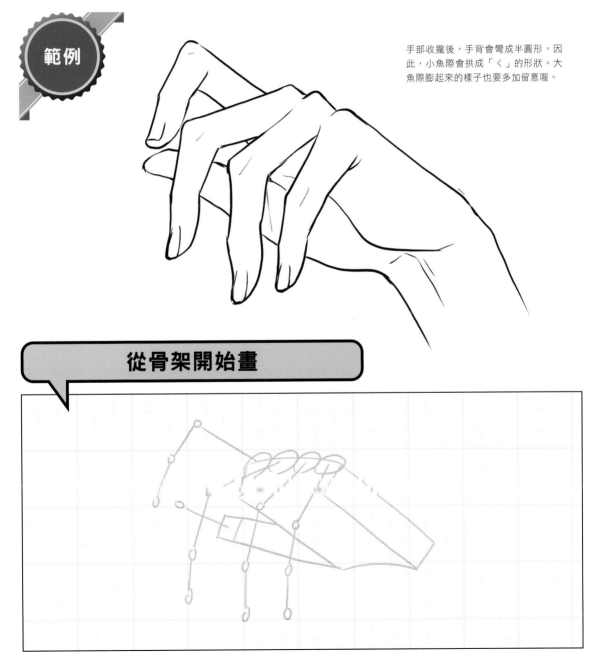

手部收攏後，手背會彎成半圓形。因此，小魚際會拱成「く」的形狀。大魚際膨起來的樣子也要多加留意喔。

從骨架開始畫

 # 複習美麗的手

請參考範例，從頭開始作畫

練習日期

年

月 日（ ）

範例

從頭開始畫

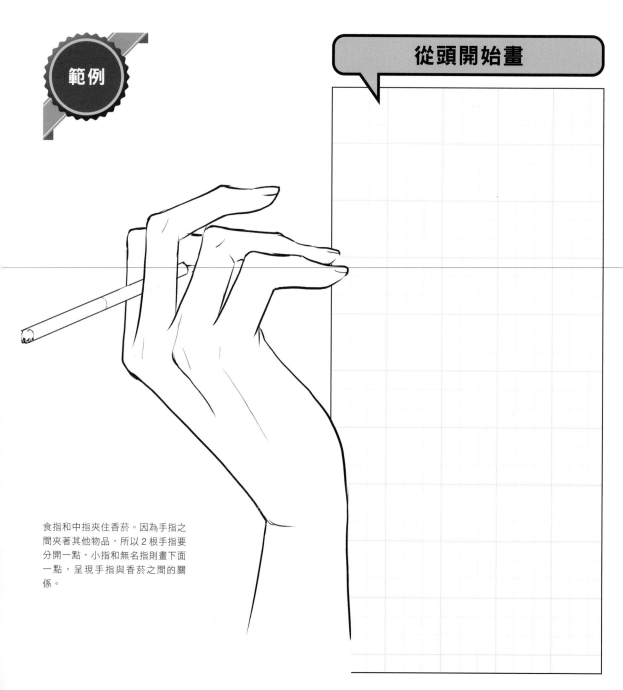

食指和中指夾住香菸。因為手指之間夾著其他物品，所以2根手指要分開一點，小指和無名指則畫下面一點，呈現手指與香菸之間的關係。

訣竅

互相重疊的手指，很容易畫得太凌亂。這時請將每根手指想成不同的群組。舉例來說，摀著嘴巴的動作中，兩手小指到中指的姿勢很相似，那就將它們想成一個區塊。這麼做有利於理出手指的前後關係。

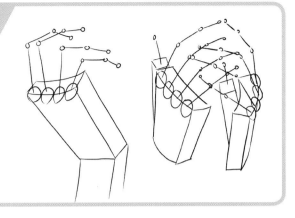

範例

從頭開始畫

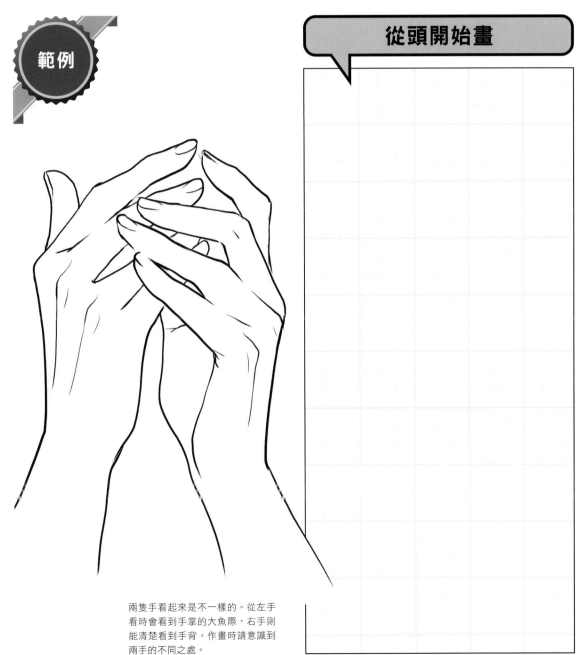

兩隻手看起來是不一樣的。從左手看時會看到手掌的大魚際，右手則能清楚看到手背。作畫時請意識到兩手的不同之處。

column 4
畫出不同的動作

以動作表現手部的「表情」

　　手具有各式各樣的要素，例如形狀、大小、細節刻畫以及動作等。而「表情」是其中的一種元素。

　　說起手的「表情」，你可能會一時無法理解。手可以利用不同的姿勢或施力方式，時而展現力量強大的樣子，時而看起來活力充沛，或是散發出高雅的形象。請根據不同的場合、情境、人物，畫出不同的變化吧。

整隻手使勁地出力，尤其對著手指根部出力。每個關節上的手指都是直的，呈現強而有力且男性化的形象。

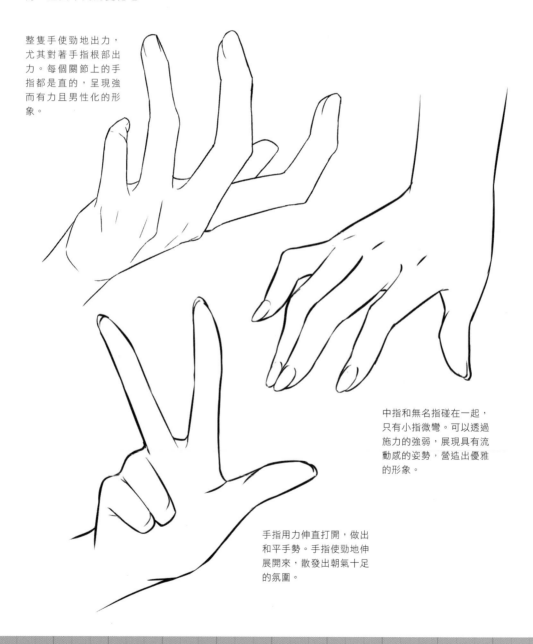

中指和無名指碰在一起，只有小指微彎。可以透過施力的強弱，展現具有流動感的姿勢，營造出優雅的形象。

手指用力伸直打開，做出和平手勢。手指使勁地伸展開來，散發出朝氣十足的氛圍。

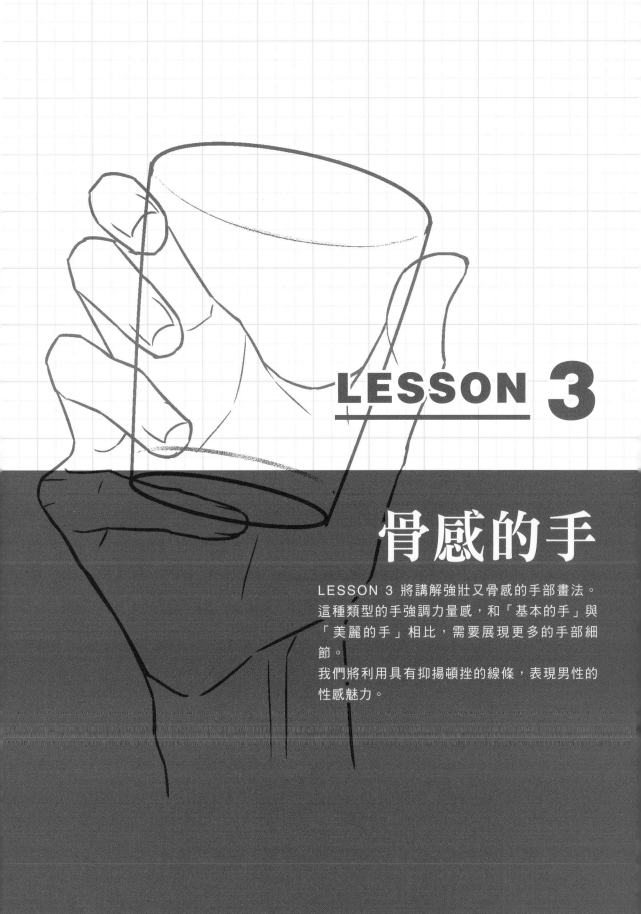

LESSON 3

骨感的手

LESSON 3 將講解強壯又骨感的手部畫法。這種類型的手強調力量感，和「基本的手」與「美麗的手」相比，需要展現更多的手部細節。

我們將利用具有抑揚頓挫的線條，表現男性的性感魅力。

3-0 骨感之手的特徵

骨感之手的形象特徵是強壯。露出青筋的表現方式突顯了輪廓的深度。除此之外，為了展現男性強而有力的特徵，接下來將解說手指形狀、比例、大小、厚度、粗細程度的畫法。

骨感之手的形狀

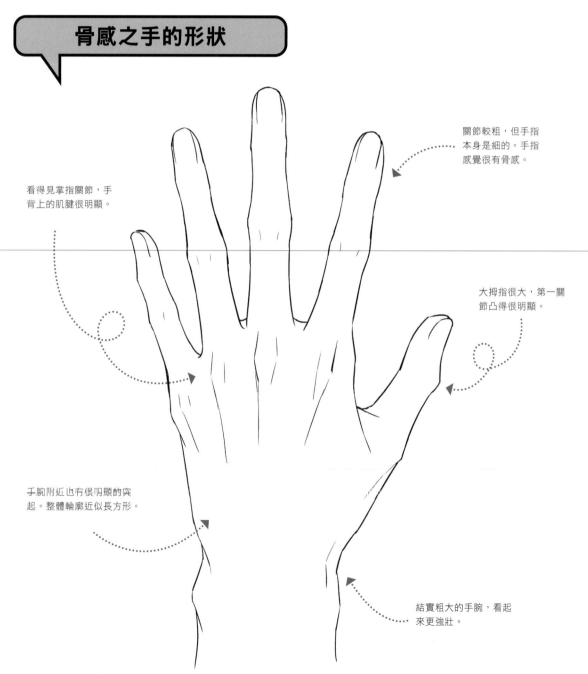

關節較粗，但手指本身是細的。手指感覺很有骨感。

看得見掌指關節，手背上的肌腱很明顯。

大拇指很大，第一關節凸得很明顯。

手腕附近也有很明顯的突起。整體輪廓近似長方形。

結實粗大的手腕，看起來更強壯。

骨感之手的正面和背面

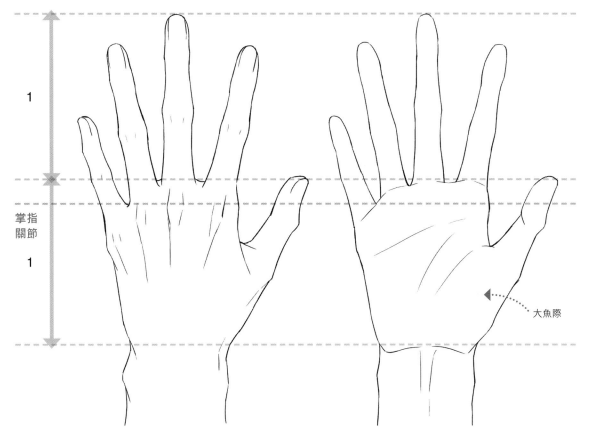

1

掌指
關節

1

大魚際

將掌指關節想像成菱形,畫出大而清楚的關節,表現出結實深邃的樣子。從掌指關節開始,
經過手背、手部中央的地方,都要仔細畫出筋。在手掌上畫出大大的指尖球和大魚際。在手
掌側的手腕上畫出橫線或青筋的線條,突顯肌肉隆起的樣子。

側看手指

深邃骨感又性感的手指。男性手指上的關節
很大,指節也看起來較粗。所以關節以外的
其他地方,請畫出彎曲的弧度。這麼做可以
營造青筋畢露的性感形象。

俯瞰手指

由上往下看時,關節看起來也很粗。尤其是
第二關節特別粗。指甲畫得比較短,形狀與
手指切齊。所以前端的輪廓沒有變細,感覺
很強壯。

LESSON 3 骨感的手部動作

骨感的手做出動作時,指尖看起來很用力,形成有稜有角的形狀,感覺強而有力。作畫時,請留意手指上的直線輪廓,以及關節有凹有凸的樣子。

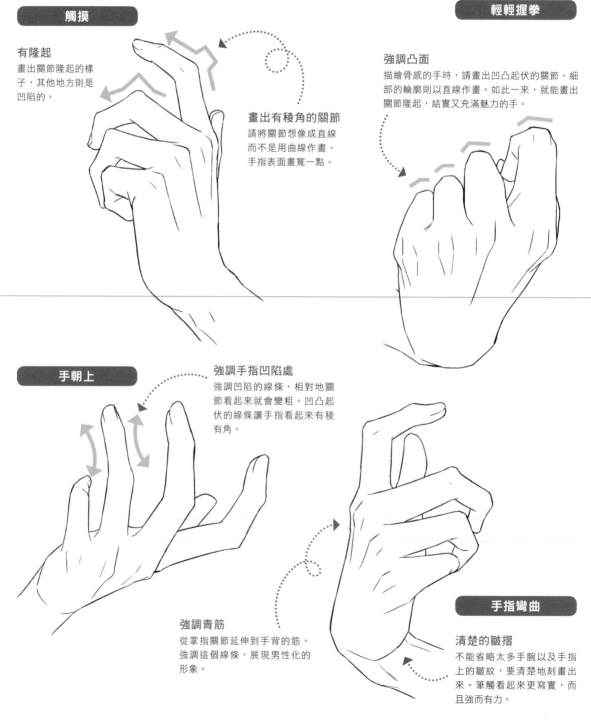

觸摸

有隆起
畫出關節隆起的樣子,其他地方則是凹陷的。

畫出有稜角的關節
請將關節想像成直線而不是用曲線作畫。手指表面畫寬一點。

輕輕握拳

強調凸面
描繪骨感的手時,請畫出凹凸起伏的關節。細部的輪廓則以直線作畫。如此一來,就能畫出關節隆起,結實又充滿魅力的手。

手朝上

強調手指凹陷處
強調凹陷的線條,相對地關節看起來就會變粗。凹凸起伏的線條讓手指看起來有稜有角。

強調青筋
從掌指關節延伸到手背的筋。強調這個線條,展現男性化的形象。

手指彎曲

清楚的皺摺
不能省略太多手腕以及手指上的皺紋,要清楚地刻畫出來。筆觸看起來更寫實,而且強而有力。

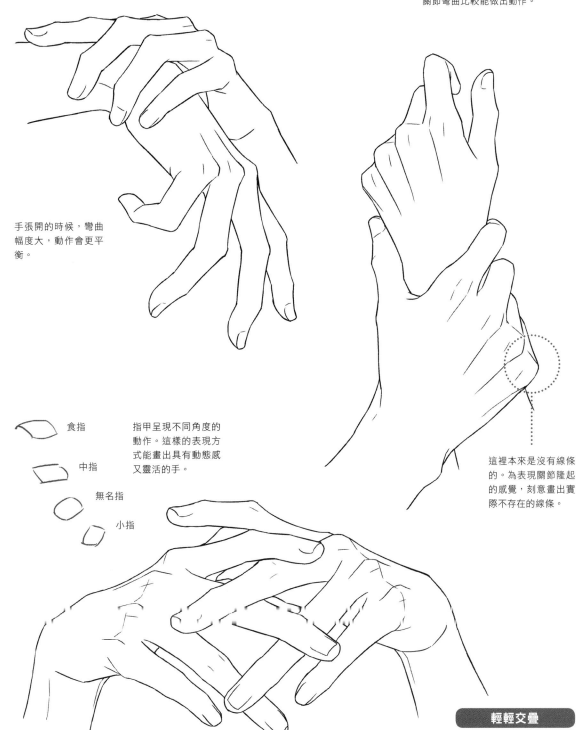

摸手腕

被握住的那隻手，比蓋在上面的手還大。稍微改變兩隻手的大小，將人的視線引導到我們想強調的那隻手上。

手張開的時候，彎曲幅度大，動作會更平衡。

食指

中指

無名指

小指

指甲呈現不同角度的動作。這樣的表現方式能畫出具有動態感又靈活的手。

握住手腕

被動方的手輕輕握拳。只有一根手指伸得比較直，第二關節彎曲比較能做出動作。

這裡本來是沒有線條的。為表現關節隆起的感覺，刻意畫出實際不存在的線條。

輕輕交疊

也可以畫出手指整齊交握的樣子。為手指增添出一點動作，讓手看起來更自然。

3-1 將領帶拉鬆

練習日期

年

月　日（　）

手背朝著正面，所以骨感的表現十分吸引目光。手指彎曲的動作使關節和肌肉的起伏更加顯眼。而且手腕的角度不是直的，小指側稍微往身體的方向轉。

範例

描摹骨架

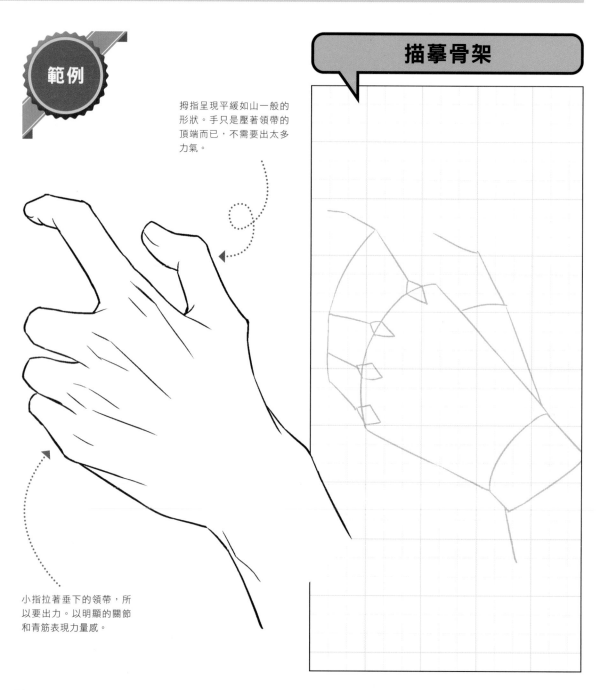

拇指呈現平緩如山一般的形狀。手只是壓著領帶的頂端而已，不需要出太多力氣。

小指拉著垂下的領帶，所以要出力。以明顯的關節和青筋表現力量感。

參考動作

工作結束後，喘一口氣的動作。食指放在
脖子附近的領帶打結處，拇指則壓住打結
處的下方。
做這個動作時，腋下稍微夾起，手肘朝身
體後方拉，整個手臂向下垂。

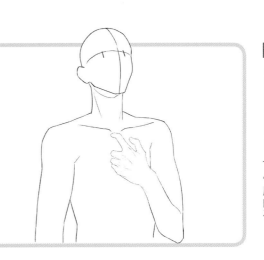

描摹細部骨架

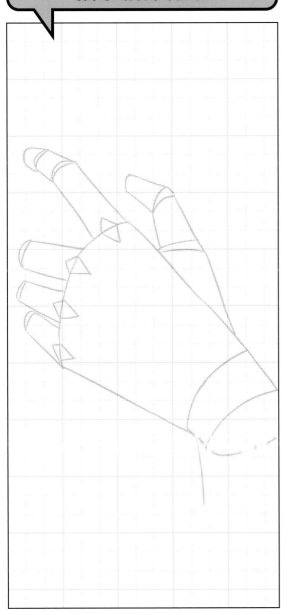

描摹細部骨架

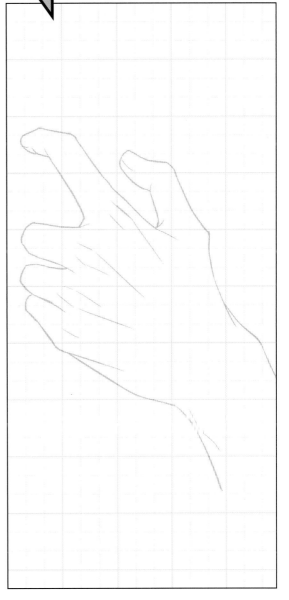

3-2 手放腰間

手打開，做出抓著某樣東西的動作。食指為了抓住身體使出最多力氣，張得比其他手指更開。此外，由於食指很有力，因此每個關節都有彎曲角度。

範例

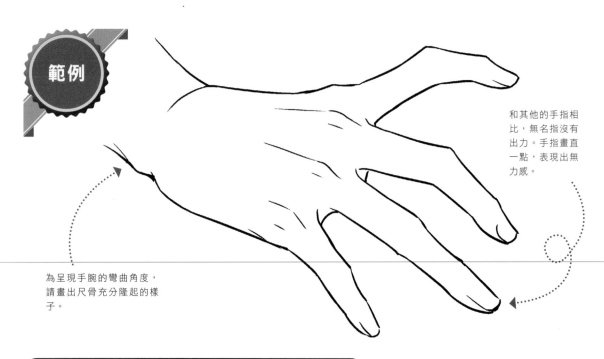

和其他的手指相比，無名指沒有出力。手指畫直一點，表現出無力感。

為呈現手腕的彎曲角度，請畫出尺骨充分隆起的樣子。

描摹骨架

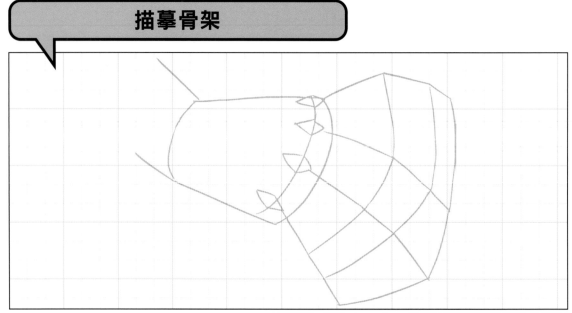

參考動作

手放在腰部凹陷處下面,剛好靠近腰骨隆起的地方。食指抓著腰部,其餘手指則靠在腰上。

手腕應該呈現彎曲角度,否則動作會很不自然,這點請多加留意。

描摹細部骨架

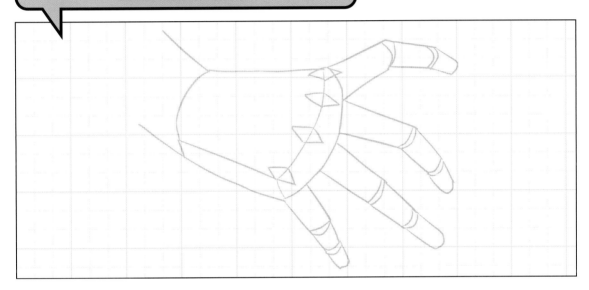

請描摹

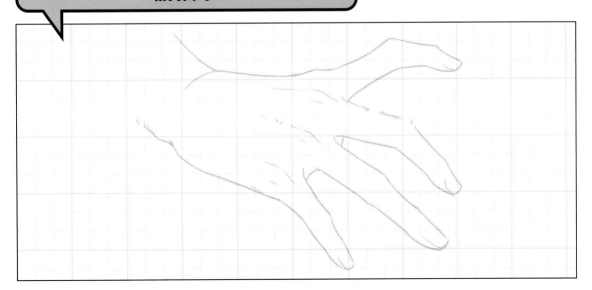

3-3 頭髮往上撥

由於小指朝向正面，所以大拇指被擋住了。每根手指都依循圓弧的頭型擺放，因此手指並不是直的，而是沿著一個球體各自形成微彎的角度。食指和中指呈現山的形狀。

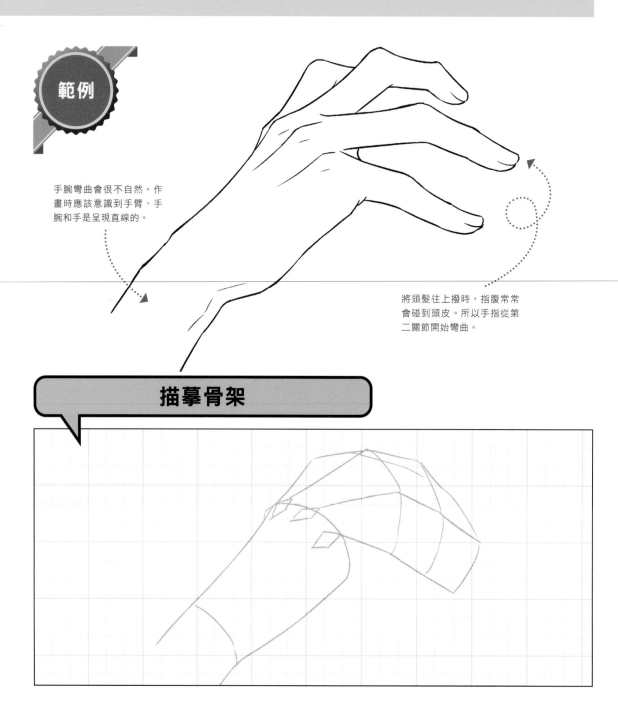

範例

手腕彎曲會很不自然。作畫時應該意識到手臂、手腕和手是呈現直線的。

將頭髮往上撥時，指腹常常會碰到頭皮。所以手指從第二關節開始彎曲。

描摹骨架

參考動作

現實中，如果頭上有頭髮，頭髮會遮住一部分的手指。頭髮會從指縫露出來，擋住手指和關節。
開始畫頭髮之前，請像右圖一樣，先決定手指擺放的角度、位置和形狀。

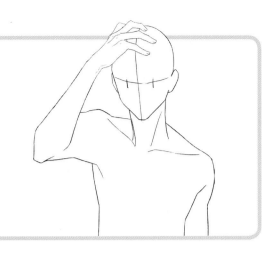

描摹細部骨架

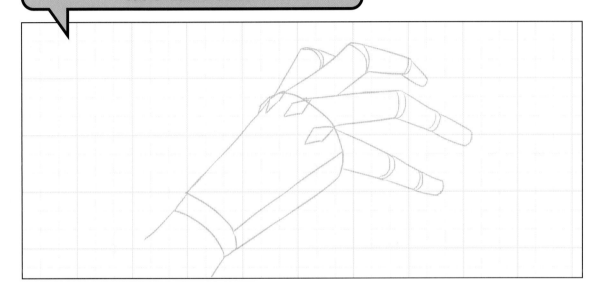

請描摹

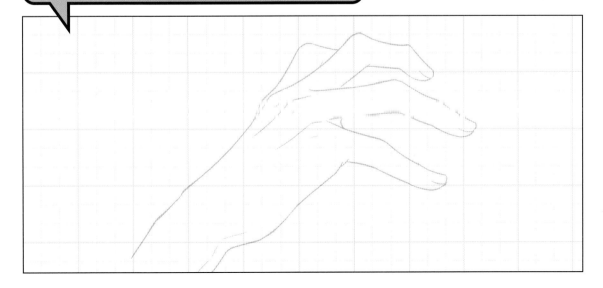

骨感的手

手勢的作畫技巧

試著描摹各式各樣的手勢

▼希望強調指尖位於畫面前方的
手勢。不要畫太多手掌的皺紋，
使手指更加顯眼。

▲留意整體的凹凸起伏是作畫的訣
竅。以粗線描繪手指關節，其他部
分則採用細線。

▶如果想展現男性之手的延展性，
請減少手指的線條量。再畫上手腕
的骨骼和青筋，就能展現男性的氣
息。

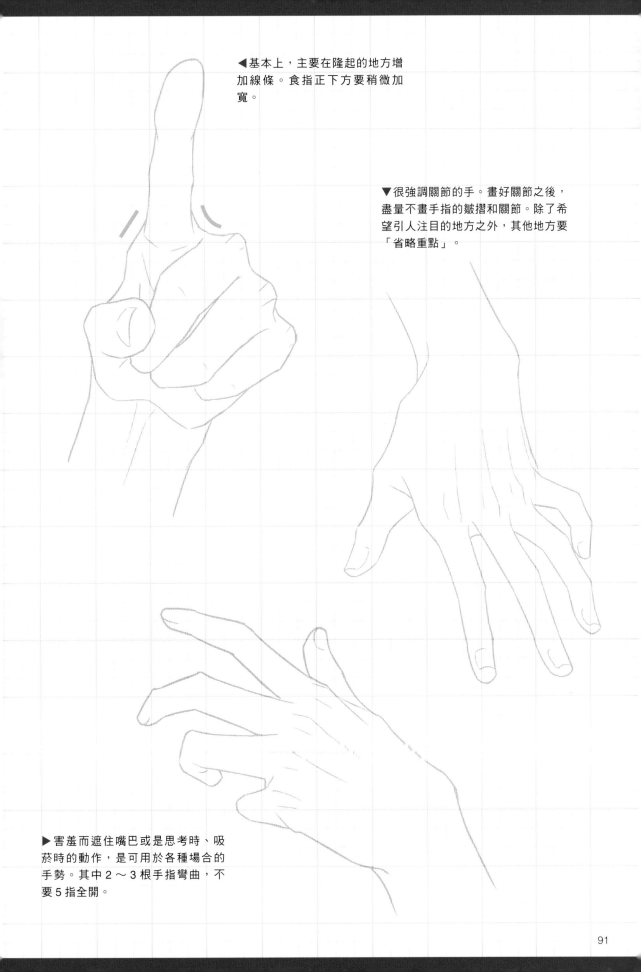

◀基本上，主要在隆起的地方增加線條。食指正下方要稍微加寬。

▼很強調關節的手。畫好關節之後，盡量不畫手指的皺摺和關節。除了希望引人注目的地方之外，其他地方要「省略重點」。

▶害羞而遮住嘴巴或是思考時、吸菸時的動作，是可用於各種場合的手勢。其中2～3根手指彎曲，不要5指全開。

3-4 手放在嘴上

指尖遮住嘴巴的動作。食指和中指輕柔地觸碰嘴巴，不要 5 根手指全部蓋在嘴上。無名指和小指微彎，靠在下巴的下方。

範例

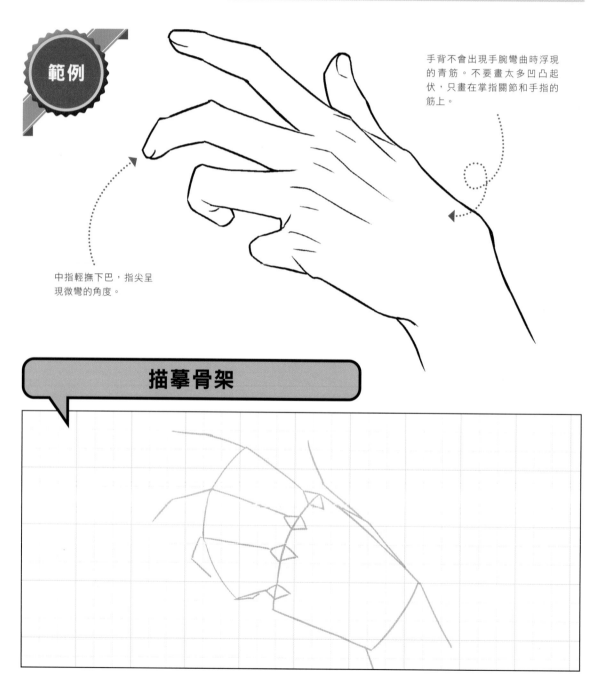

手背不會出現手腕彎曲時浮現的青筋。不要畫太多凹凸起伏，只畫在掌指關節和手指的筋上。

中指輕撫下巴，指尖呈現微彎的角度。

描摹骨架

參考動作

實際做這個動作時，手肘經常會靠在某個地方。因此，身體會往接觸嘴巴的那隻手的方向微微傾斜。無名指放在下巴前端，擺出自然的姿勢。

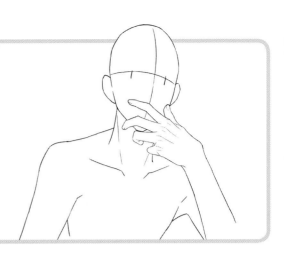

描摹細部骨架

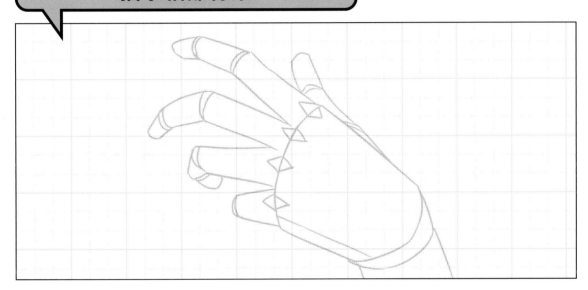

請描摹

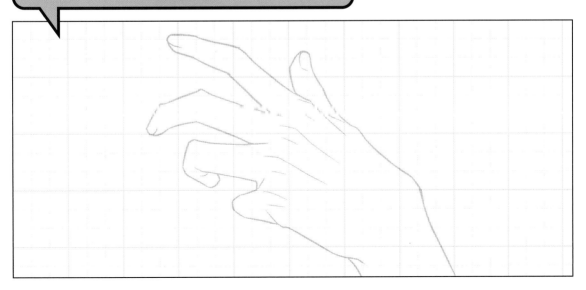

3-5 往前伸手

指尖不出力，手往前伸的動作。手指並沒有指著東西，所以不是直的而是彎成山的形狀。描繪手指彎曲而隆起的掌指關節，並將掌指關節之間的凹槽畫成山的形狀，手看起來會更有骨感。

範例

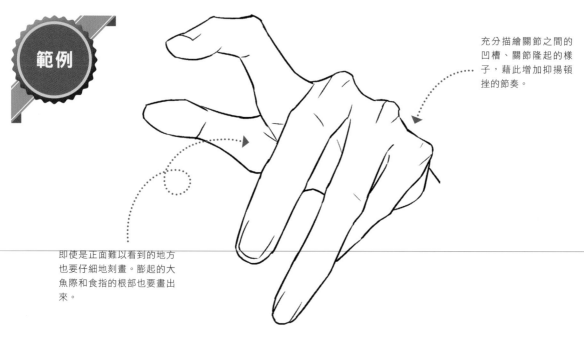

充分描繪關節之間的凹槽、關節隆起的樣子，藉此增加抑揚頓挫的節奏。

即使是正面難以看到的地方也要仔細地刻畫。膨起的大魚際和食指的根部也要畫出來。

描摹骨架

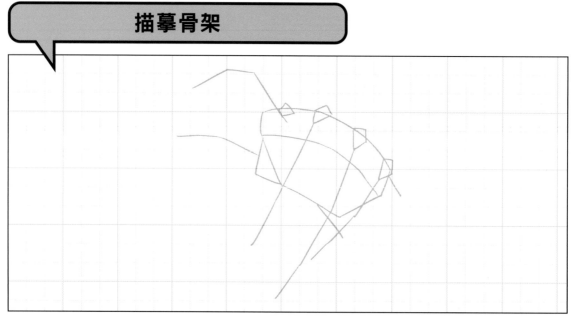

參考動作

手往前伸到肩膀前，另一邊的右肩反而會後退下斜，做出類似擴胸的姿勢。
此外，這裡運用了透視技巧，因此往前伸出的手，會比正常的尺寸還大。

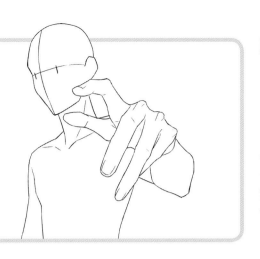

描摹細部骨架

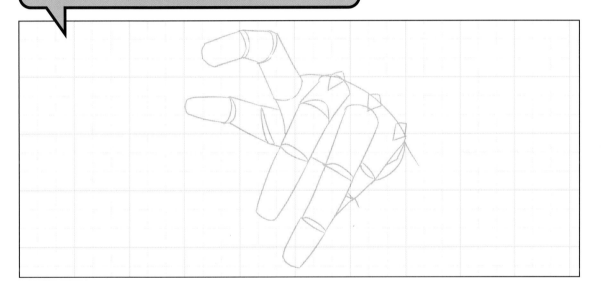

請描摹

3 - 6 拿杯子

手指環繞杯子，手掌包住杯子的動作。有許多杯子從飲用口到底部，寬度會變得愈來愈窄，所以手指的彎度會從食指開始，變得愈來愈接近銳角。

範例

手配合杯子的大小，開成Ｖ字型。拇指和食指之間的指縫開得很大。拇指指腹的輪廓，只有一部分是平的。此畫法可呈現出手指接觸杯子的樣子。

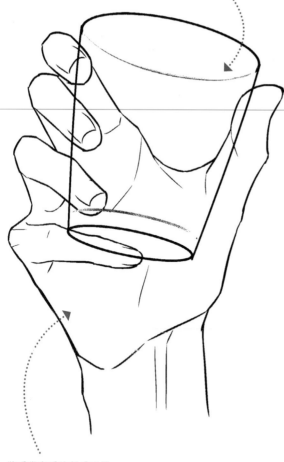

將手掌和手腕想成不同的區塊。將手掌和手腕的分界線畫清楚。

描摹骨架

參考動作

一般來說，當我們拿著比手還小的杯子時，會用小指支撐杯底，所以小指會伸直。其他 3 根手指則會沿著杯子的形狀彎曲。

不過，如果是握著大杯子，情況就不一樣了。

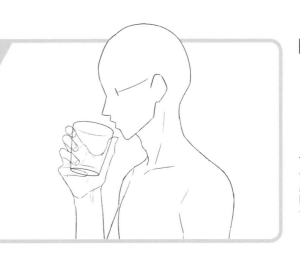

描摹細部骨架

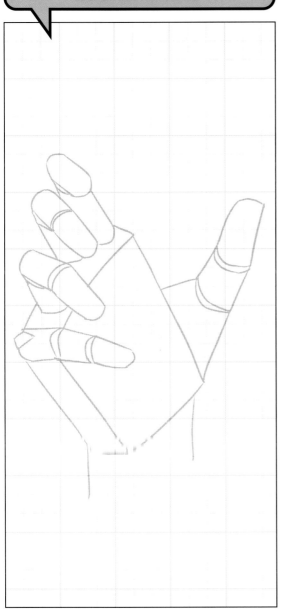

請描摹

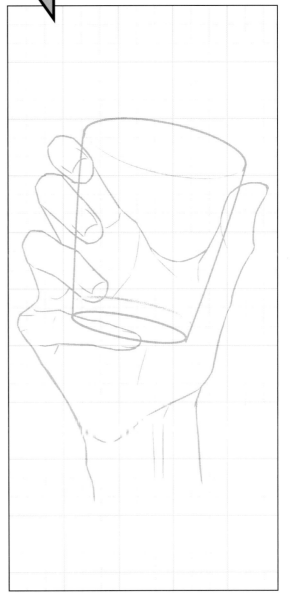

3 - 7 戴手套

一隻手朝上，另一隻手將手套往下拉。拉手套的那隻手用大拇指和食指捏住手套。手指的動作不能太整齊，畫出不同角度能讓手指看起來更漂亮。

範例

配合手指關節，畫出手套的車縫線。手指上面（指甲側）有點平坦。畫車縫線時，請多加留意手指上面和側面的界線。

這裡畫的是輕薄型的手套，所以關節隆起的樣子和不戴手套時是一樣的。

描摹骨架

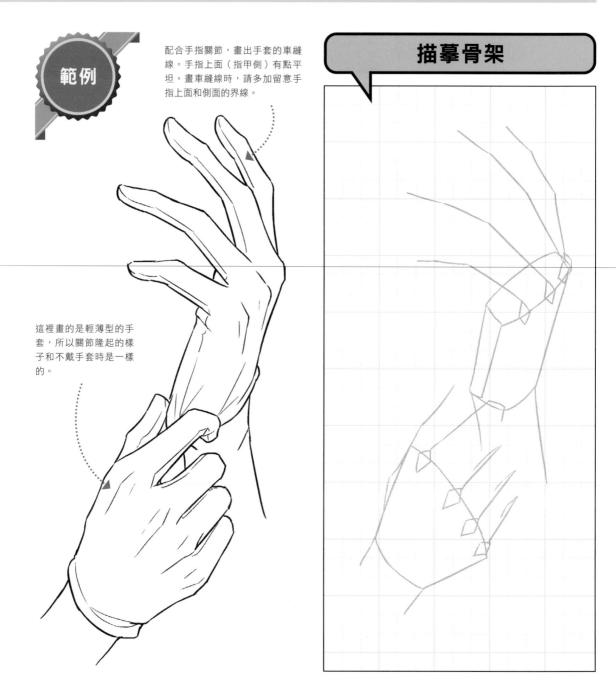

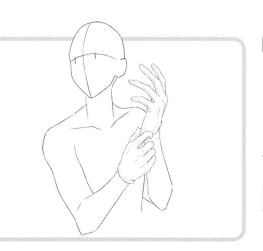

參考動作

手套戴起來剛剛好，手指彎曲後，關節的
形狀會浮出來。手套因為被往下拉而卡在
關節上，使關節更加顯眼。此外，被拉扯
的手套上有皺褶，請畫出往手腕方向延伸
的皺褶。

描摹細部骨架

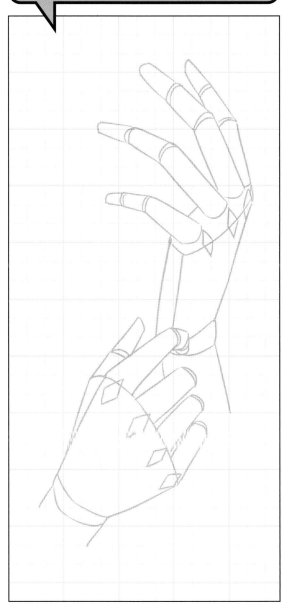

請描摹

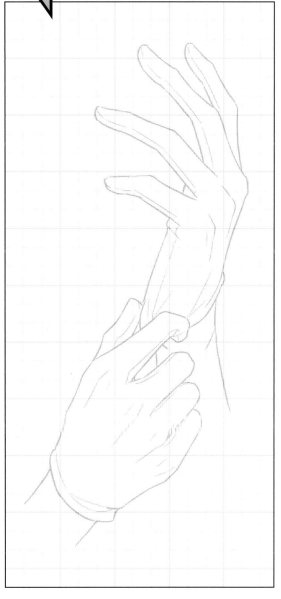

複習

複習骨感的手

請參考範例，在細部骨架上作畫

範例

首先，畫出手的輪廓。接著
加上隆起的關節，以及手背
上的青筋。

從細部骨架開始畫

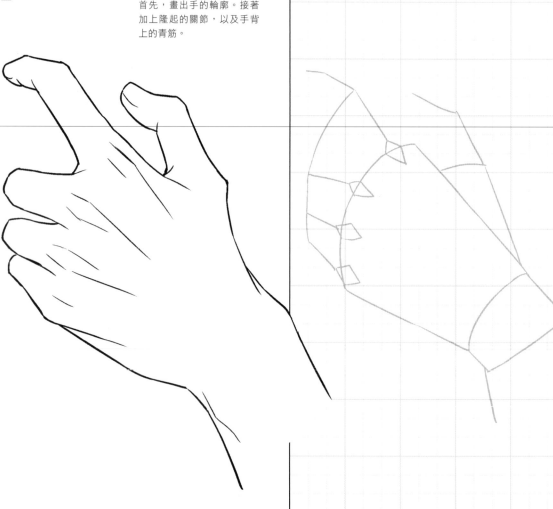

訣竅

以「扇型＋塊狀」的複合型骨架作為骨架的基礎，可以看到每根手指的動作和長度會互相牽引。此外，也要觀察每一根手指的高度差異。

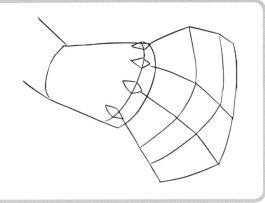

範例

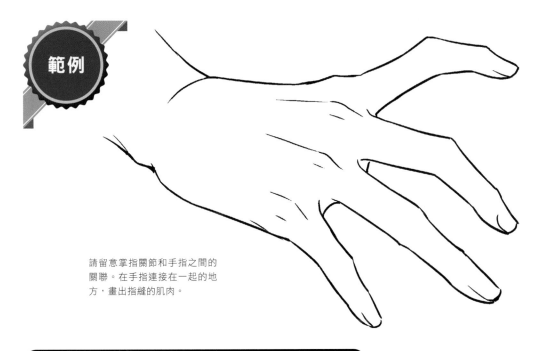

請留意掌指關節和手指之間的關聯。在手指連接在一起的地方，畫出指縫的肌肉。

從細部骨架開始畫

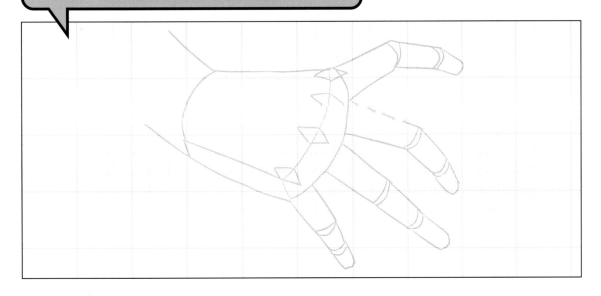

複習骨感的手

請參考範例，在骨架上面作畫

範例

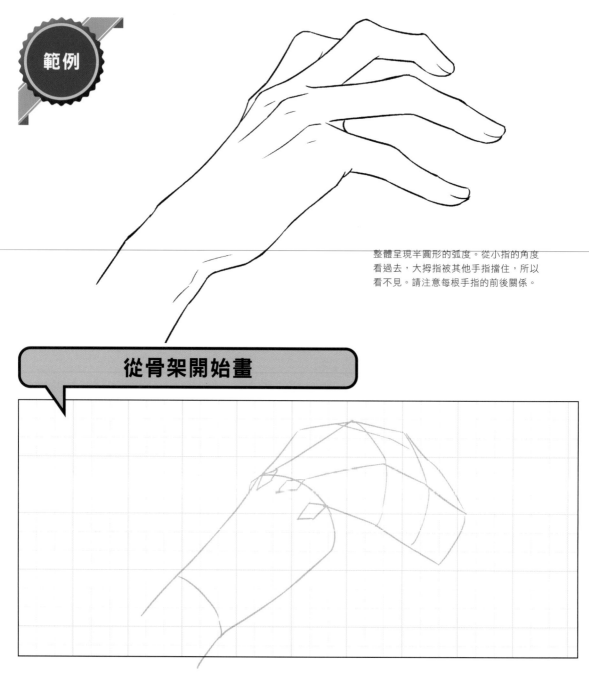

整體呈現半圓形的弧度。從小指的角度
看過去，大拇指被其他手指擋住，所以
看不見。請注意每根手指的前後關係。

從骨架開始畫

訣竅

描繪複雜的動作時，請觀察每根手指的角度和朝向。彎曲的手指會朝向內側，請用曲線畫出手指微彎的角度。

範例

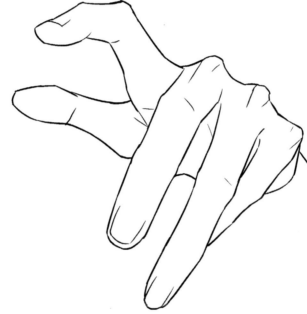

因為手指根部比較寬，所以在這個視角下，大拇指和食指之間的指縫會被遮住。將中指加粗，藉此營造距離的遠近感。

從骨架開始畫

複習

複習

複習骨感的手

年

月 日（ ）

請參考範例，從頭開始作畫

範例

小指到中指都握著杯子，
愈上面的手指，指腹露出
的面積愈大，手指看起來
比較短。

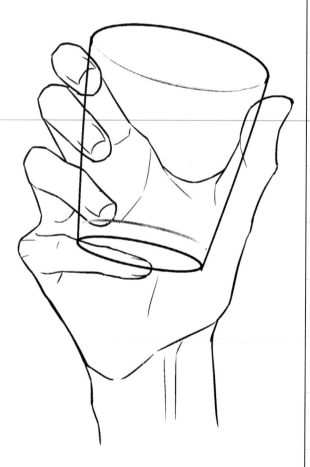

從頭開始畫

訣竅

首先,在手背畫上塊狀骨架,以此作為骨架的基礎。作畫時,需留意手的厚度,同時要畫出手指的動作。

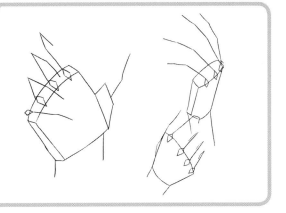

範例

戴著手套的指尖要畫尖一點。請將每根手指側邊的針線(車縫線)畫出來。

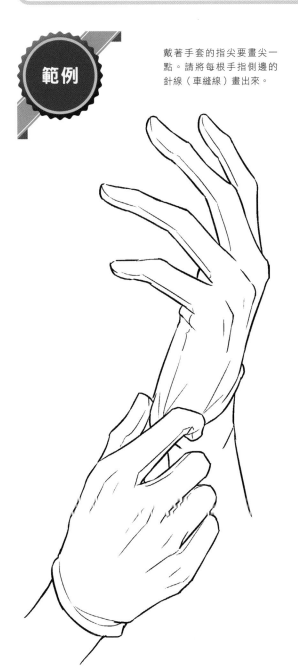

從頭開始畫

比較男女的手

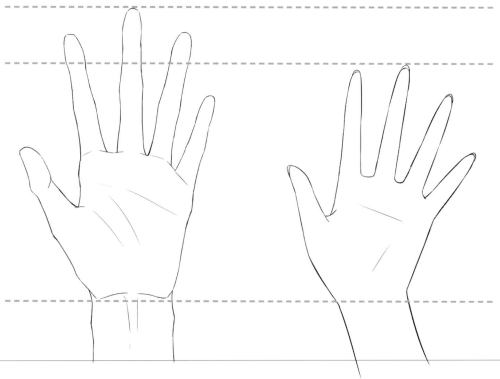

根據性別描繪不同的手

　　如果想畫出男女有別的手，請先留意手部輪廓的差異。「骨感的手（男性的手）」的手指上，每個關節都有突起，使其他地方看起來更細。

　　另一方面，「柔軟的手（女性的手）」的手指較無凹凸起伏，而且畫得更飽滿。手臂的骨骼也是，男性手部的尺骨（P.14）很明顯，整體呈現四方形，而且很有骨感。

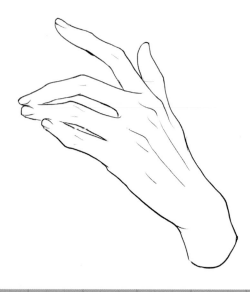

中性的手

　　描繪中性的手時，要畫出關節的突起或凹凸線條，同時將整體輪廓畫成細長的形狀。這種畫法不僅可用來描繪成年女性，也能表現苗條男性的手。

LESSON 4

柔軟的手

「柔軟的手」可用於呈現可愛女生或嬌小少年
的手。為了表現出手的柔軟度,需要加強線條
和輪廓的變形。LESSON 4 將運用皺摺、關
節、輪廓曲線,說明柔和感的表現技法。

4-0 柔軟之手的特徵

描繪柔軟的手時，需要極力減少隆起的關節、浮出的青筋之類的表現。畫法和寫實的手不一樣。我們將利用強烈的變形，畫出具有圓弧感又優雅的手。

柔軟之手的形狀

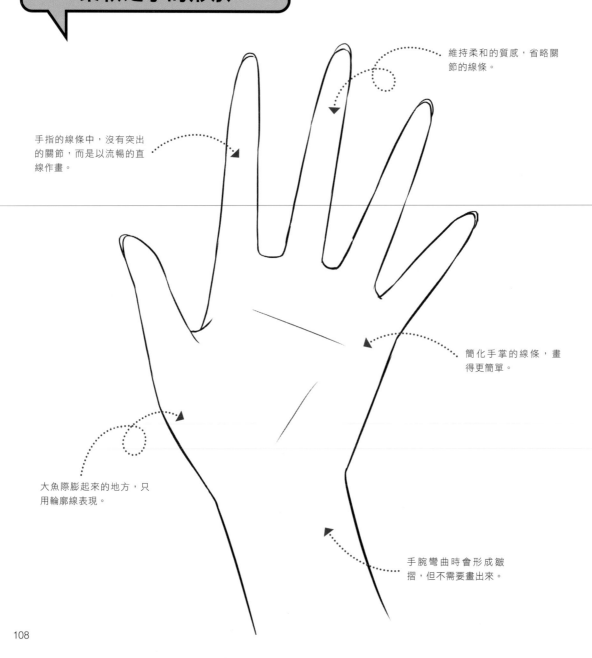

維持柔和的質感，省略關節的線條。

手指的線條中，沒有突出的關節，而是以流暢的直線作畫。

簡化手掌的線條，畫得更簡單。

大魚際膨起來的地方，只用輪廓線表現。

手腕彎曲時會形成皺摺，但不需要畫出來。

柔軟之手的正面和背面

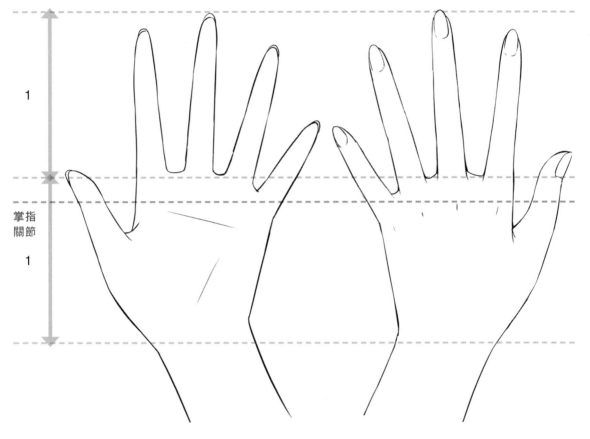

雖然柔軟的手看起來很小，但手掌和指縫到指尖的比例是1：1。關節的皺紋全部省略不畫，極力減少手指關節的凹凸起伏，將柔和感表現出來。手背的指掌關節不以線條呈現，而是以「點」狀作畫。如此一來，就能以最低限度的線條呈現出飽滿的感覺。

側看手指

以流暢的直線描繪手指根部到指甲前端。指甲到指腹的線條，以微彎的曲線作畫，使指尖展現出圓滑柔和的形象。

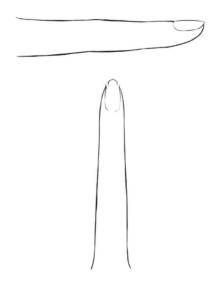

俯瞰手指

關節上的皺紋以及兩側突起的樣子，全都省略不畫。仔細看會發現手指並不是單純的直線，第二關節有一點寬，往指尖的方向逐漸變細。

LESSON 4 柔軟的手部動作

柔軟之手的作畫要訣

描繪柔軟的手時，線條過多會讓手看起來太粗，所以我們應該盡量少畫線條。此外，還要減少銳利的線條，請全部使用曲線作畫。

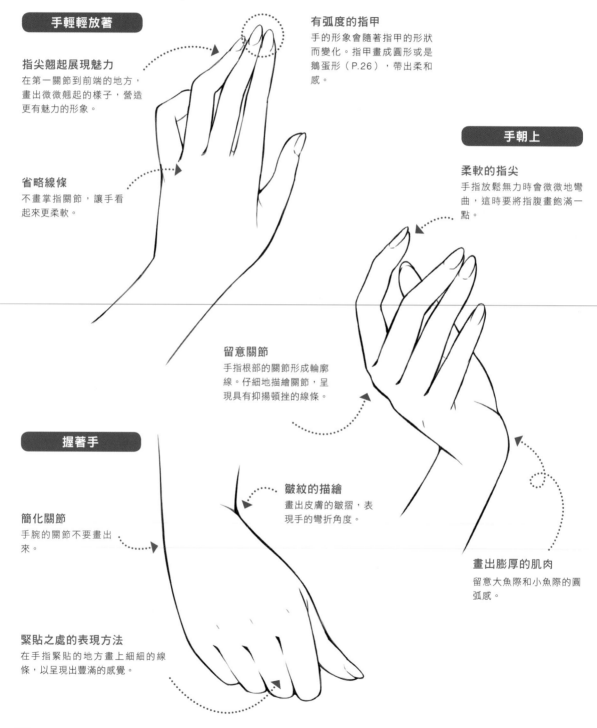

手輕輕放著

指尖翹起展現魅力
在第一關節到前端的地方，畫出微微翹起的樣子，營造更有魅力的形象。

省略線條
不畫掌指關節，讓手看起來更柔軟。

有弧度的指甲
手的形象會隨著指甲的形狀而變化。指甲畫成圓形或是鵝蛋形（P.26），帶出柔和感。

手朝上

柔軟的指尖
手指放鬆無力時會微微地彎曲，這時要將指腹畫飽滿一點。

留意關節
手指根部的關節形成輪廓線。仔細地描繪關節，呈現具有抑揚頓挫的線條。

握著手

簡化關節
手腕的關節不要畫出來。

皺紋的描繪
畫出皮膚的皺摺，表現手的彎折角度。

畫出膨厚的肌肉
留意大魚際和小魚際的圓弧感。

緊貼之處的表現方法
在手指緊貼的地方畫上細細的線條，以呈現出豐滿的感覺。

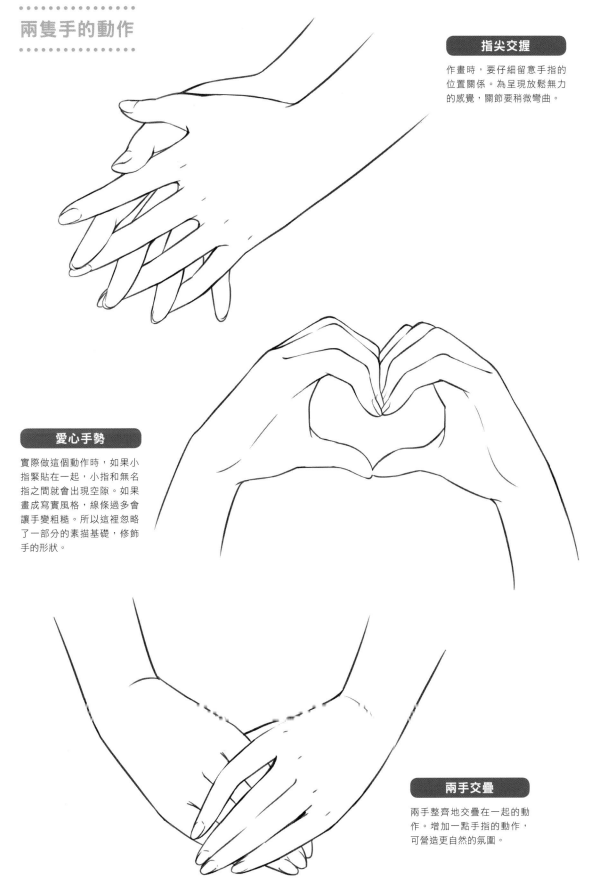

兩隻手的動作

指尖交握

作畫時，要仔細留意手指的位置關係。為呈現放鬆無力的感覺，關節要稍微彎曲。

愛心手勢

實際做這個動作時，如果小指緊貼在一起，小指和無名指之間就會出現空隙。如果畫成寫實風格，線條過多會讓手變粗糙。所以這裡忽略了一部分的素描基礎，修飾手的形狀。

兩手交疊

兩手整齊地交疊在一起的動作。增加一點手指的動作，可營造更自然的氛圍。

4-1 手放在胸口

手指呈直線，但如果畫得太直，看起來會很不自然。作畫時請將第二關節看成山頂，想像成平緩的山。此外，手腕的彎折角度則運用皺摺來呈現。

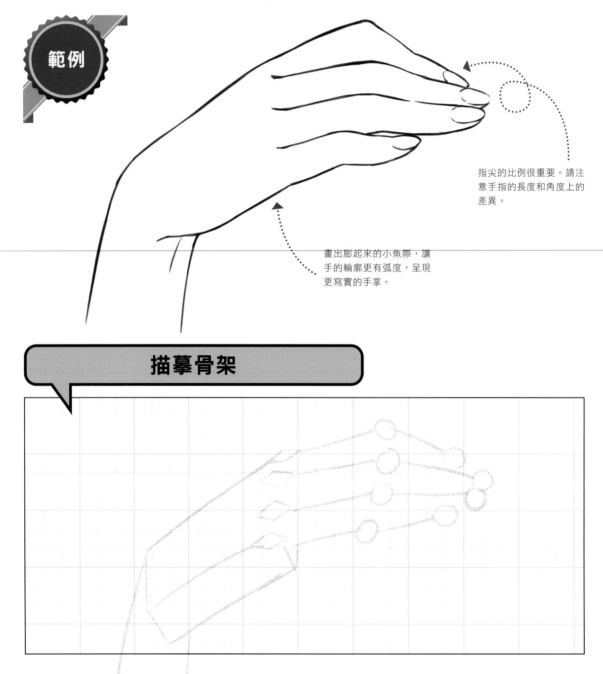

範例

指尖的比例很重要。請注意手指的長度和角度上的差異。

畫出膨起來的小魚際，讓手的輪廓更有弧度，呈現更寫實的手掌。

描摹骨架

參考動作

這個動作經常用在自我介紹，或是表示自己的時候。女性尤其常做出這個動作，對方會感受到「高尚」、「舉止優雅」的氣質。

描摹細部骨架

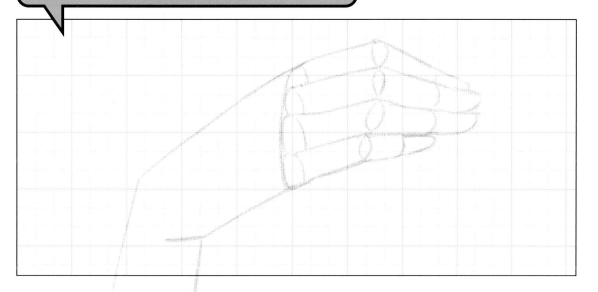

請描摹

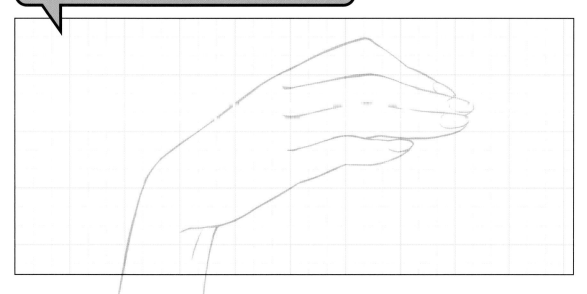

4 - 2 手掌朝上

手掌朝上的姿勢中，幾乎不需要描繪關節。如果每根手指都整齊排列、伸得筆直，感覺會很僵硬。為了增加柔軟度，無名指和小指要畫成微彎的樣子。

範例

描摹骨架

食指和中指靠在一起伸直，展現出高雅的形象。

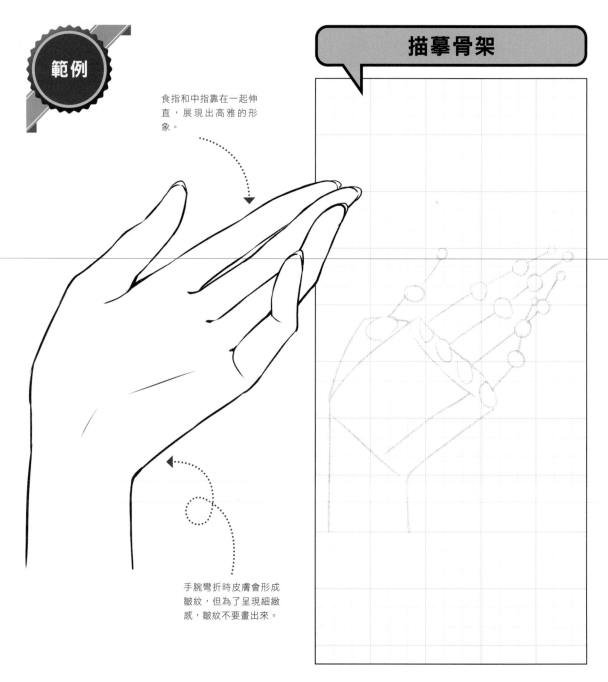

手腕彎折時皮膚會形成皺紋，但為了呈現細緻感，皺紋不要畫出來。

參考動作

展示身邊物品時的動作。做這個動作的時候，除了臉的朝向之外，身體和指尖也要朝向同一個地方，這樣動作會更到位。舉手那一側的肩膀比較裡面，所以身體大多呈現半側面。

描摹細部骨架

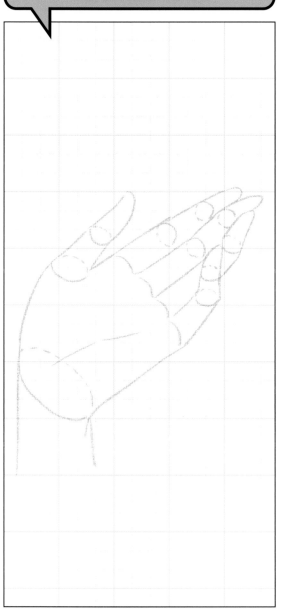

請描摹

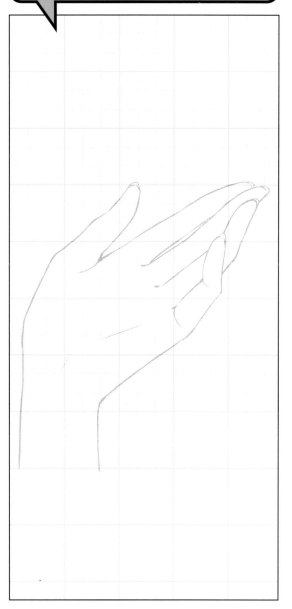

LESSON 4 柔軟的手

4-3 輕輕握著手

練習日期

年

月　日（　）

為了與緊緊握拳的動作做出區別，刻意讓手指彎成不同的角度，藉此將手指無意識彎曲的樣子真實地呈現出來。仔細畫出關節，並且加上高底變化。

範例

描摹骨架

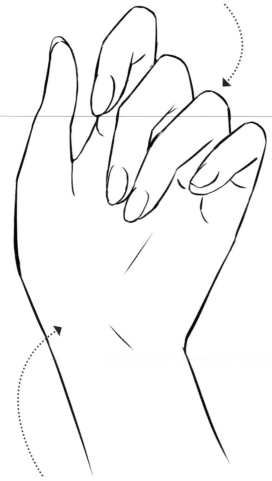

動作和握拳不一樣，第二關節不朝向正面。4 根手指並排上提。

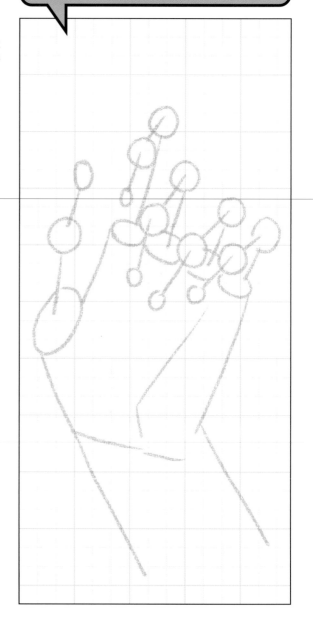

手指只是輕輕握著而已。手掌或手腕上的青筋，或是大魚際隆起的地方都不需要畫出來。

參考動作

女孩子的跑步姿勢，不是揮動手臂而是肩膀前後晃動。腋下夾著會很難活動肩膀，所以要打開一點。跑步時固定手臂的姿勢，並且抬頭挺胸。

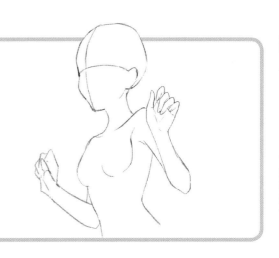

描摹細部骨架

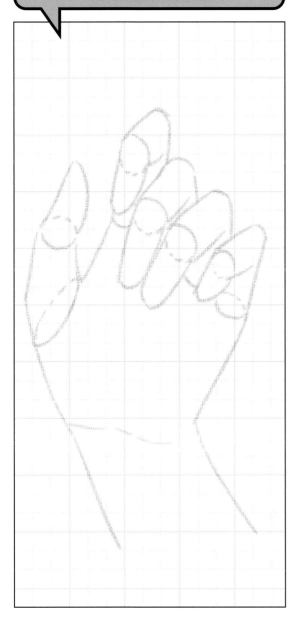

請描摹

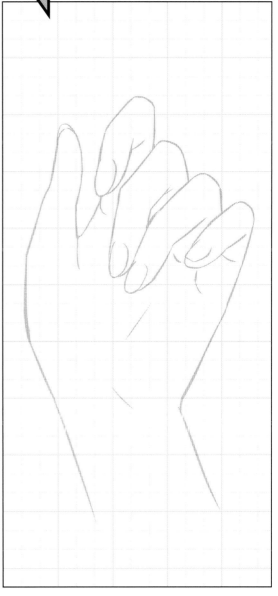

柔軟的手

☕ # 手勢的作畫技巧

試著描摹各式各樣的手勢

◀盡量不要畫凹凸起伏，運用線條表現柔和感。

▼將手指之間的小縫隙塗黑。將整隻手視為一塊完整的區域。

◀在彎曲的手指上畫皺紋可增加寫實感。但皺摺過多反而會太繁瑣，所以關節以外的部分要減少皺摺。

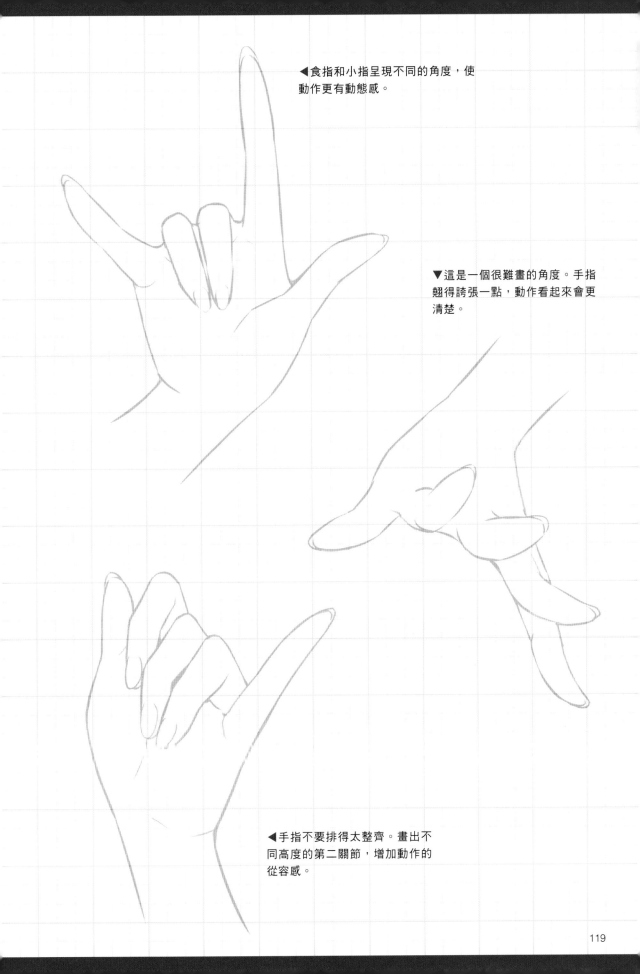

◀食指和小指呈現不同的角度，使
動作更有動態感。

▼這是一個很難畫的角度。手指
翹得誇張一點，動作看起來會更
清楚。

◀手指不要排得太整齊。畫出不
同高度的第二關節，增加動作的
從容感。

4-4 伸出援手

為了讓整個手看起來更大，手指要用力伸直，手張到最大。關節的地方省略不畫。如果想要畫得更寫實，指尖的地方可以露出一點指甲。

範例

描摹骨架

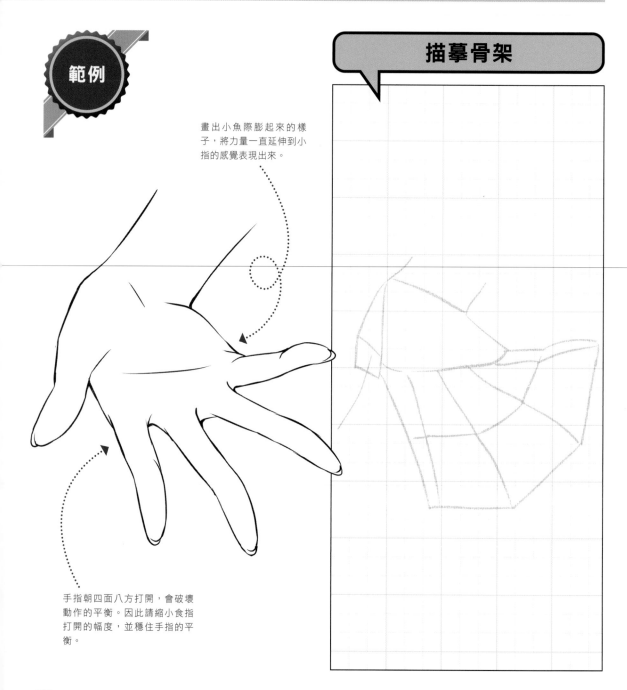

畫出小魚際膨起來的樣子，將力量一直延伸到小指的感覺表現出來。

手指朝四面八方打開，會破壞動作的平衡。因此請縮小食指打開的幅度，並穩住手指的平衡。

參考動作

對沒有精神或沒有自信的人伸出援手，充滿正能量的動作。一隻手往前伸，另一隻手（左手）用力握緊，讓整個動作更有律動感。

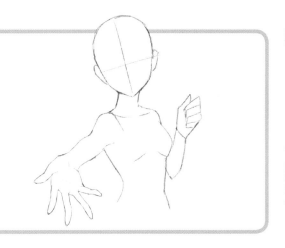

描摹細部骨架

請描摹

4 - 5 抓著耳機

食指和小指與另外兩指分開,放在耳機的兩端以穩住耳機。中指和無名指則靠在一起撐住耳機的中心點。手腕的關節省略不畫,但要畫出彎曲角度,輪廓呈現く字型。

範例

描摹骨架

因為食指往裡面彎,不要畫指甲才能表現前後的深度。

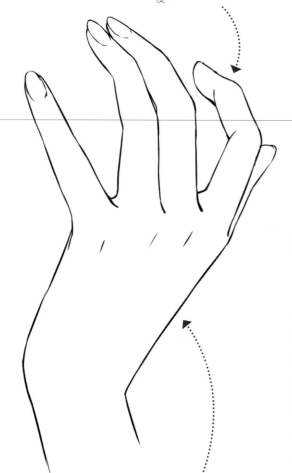

手指的彎曲幅度很小,所以手背的地方,採用沒有凹凸起伏且平穩的線條。

參考動作

帶著耳機享受音樂的動作。手肘沒有彎成直角，而是大約呈45度角。
右手基本上是看不到的，但請將兩隻手想像成一樣的形狀。

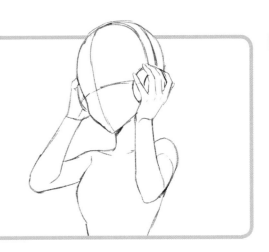

描摹細部骨架

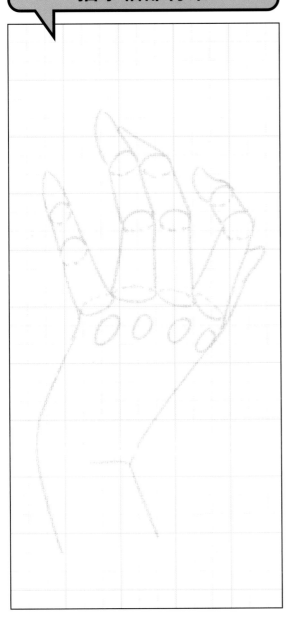

請描摹

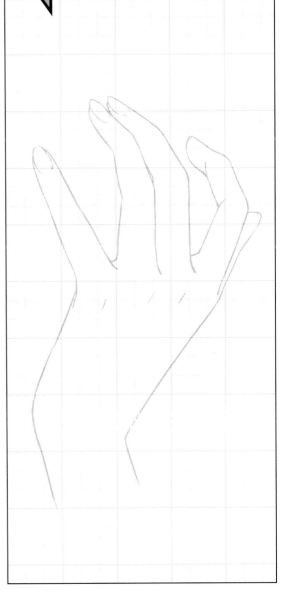

4-6 捧起雙手

練習日期

年

月　日（　）

由下往上捧起東西的姿勢。兩手的小指不需要緊靠在一起，畫出指尖微微觸碰的樣子可表現真實感。這是所有手指將手掌遮住的動作。

範例

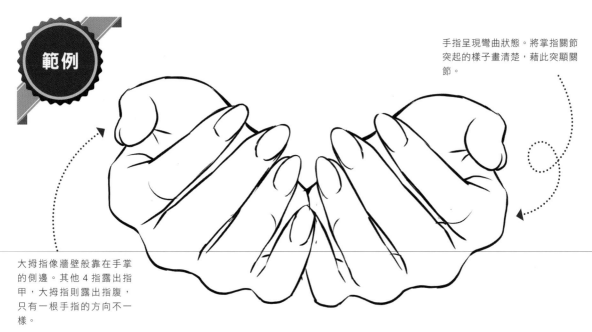

手指呈現彎曲狀態。將掌指關節突起的樣子畫清楚，藉此突顯關節。

大拇指像牆壁般靠在手掌的側邊。其他 4 指露出指甲，大拇指則露出指腹，只有一根手指的方向不一樣。

描摹骨架

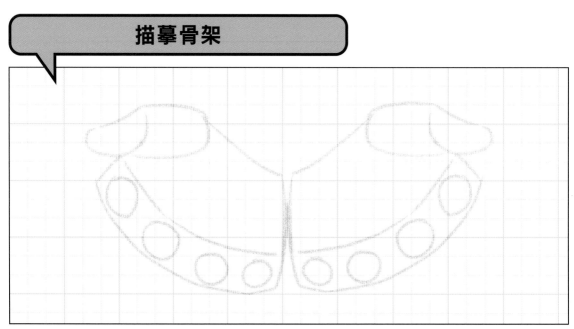









參考動作

捧著液體、細小顆粒的沙子，或是拿著不能落下的重要物品時的動作。在捧著水或沙的動作中，描繪出從指縫或手掌間流下的樣子，可以增加真實感。

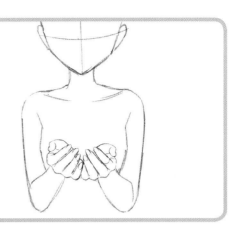

描摹細部骨架

請描摹

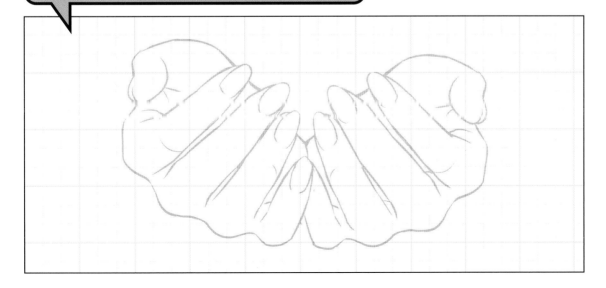

4 - 7 伸出手

手臂往前伸出去，手翹起來的動作。從正面視角來看，很難看到指尖以外的地方。刻意讓手指翹得誇張一點，看起來會更好看。以扇型骨架描繪張開的手，畫出手指互相牽動的樣子。

範例

描摹骨架

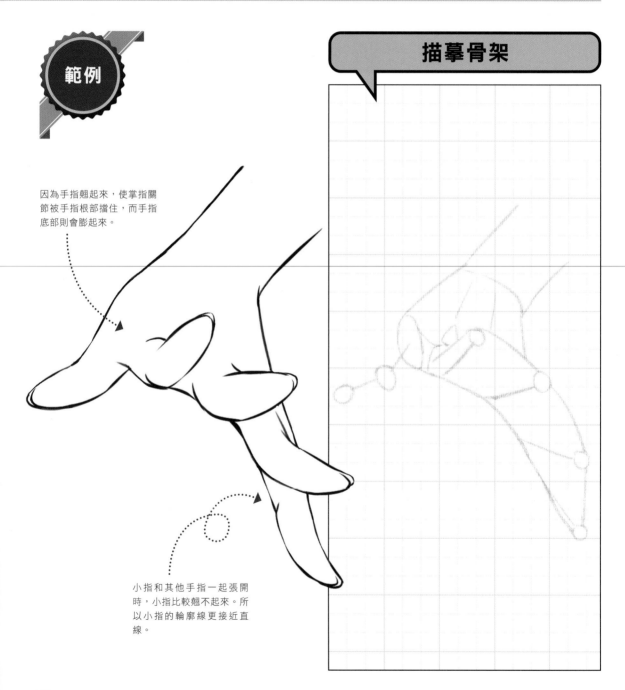

因為手指翹起來，使掌指關節被手指根部擋住，而手指底部則會膨起來。

小指和其他手指一起張開時，小指比較翹不起來。所以小指的輪廓線更接近直線。

參考動作

類似於伸出援手的動作。這個動作傳達著一股緊張感和搏命感。會出現在遺失重要東西的時候，或是幫助快要跌倒的人。看起來就像捕捉那一瞬間的姿勢。

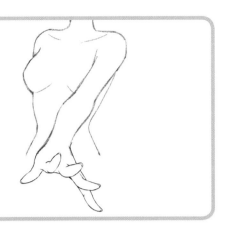

描摹細部骨架

請描摹

複習柔軟的手

請參考範例，在細部骨架上作畫

範例

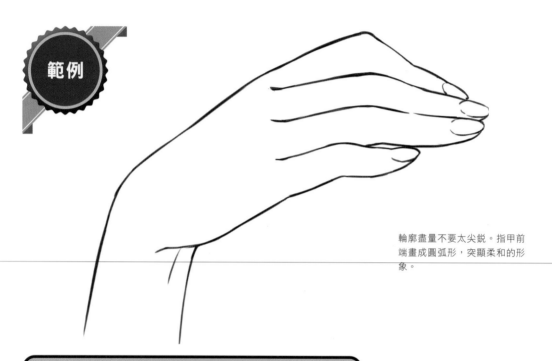

輪廓盡量不要太尖銳。指甲前端畫成圓弧形，突顯柔和的形象。

從細部骨架開始畫

範例

盡量不要畫太多皺紋。關節處則畫上微微凹陷的平緩線條。

從細部骨架開始畫

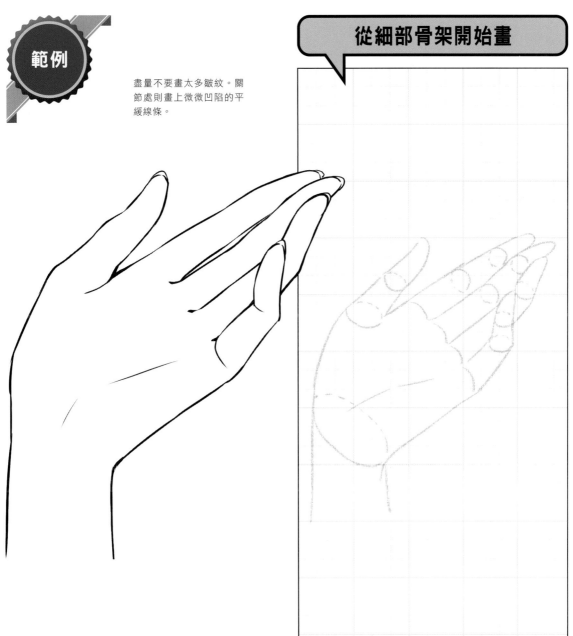

複習

複習柔軟的手

請參考範例，在骨架上面作畫

練習日期

_____ 年

___ 月 ___ 日（ ）

當每根指尖相互靠近重疊時，請優先考慮最前方的手指。這裡的無名指比較靠前。

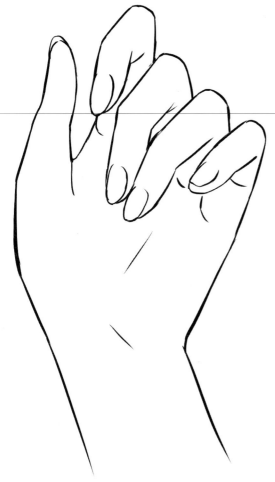

從骨架開始畫

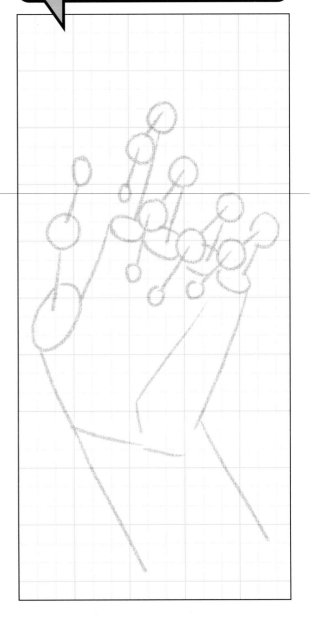

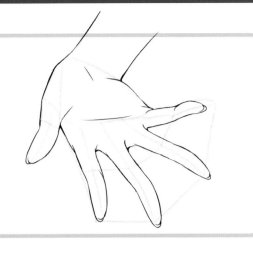

訣竅

從手部內側來看,是看不到掌指關節的。
這個動作中的手指從根部開始彎曲。需要
注意的是骨架也是從指尖球(手指根部)
開始向外開成扇形。

範例

從骨架開始畫

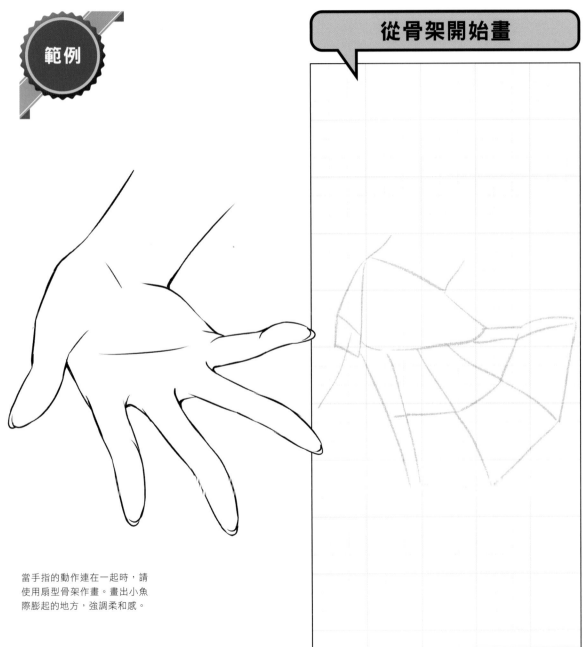

當手指的動作連在一起時,請
使用扇型骨架作畫。畫出小魚
際膨起的地方,強調柔和感。

複習

複習柔軟的手

請參考範例，從頭開始作畫

範例

手放在耳機上的姿勢。每根手指的施力和打開方式都不一樣。注意手指的差異，從骨架開始仔細地作畫。

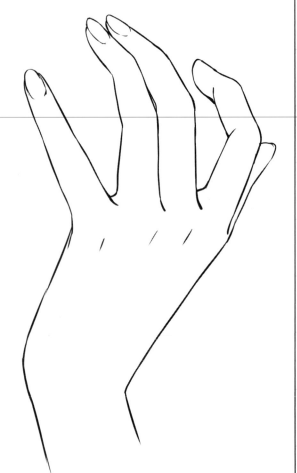

從頭開始畫

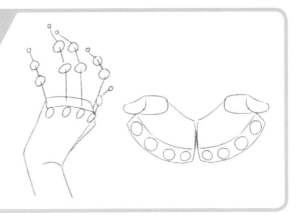

如果很難從輪廓開始畫，就先以手背的骨架作為基底。掌握手指根部的位置，有利於捕捉整隻手的形狀。

範例

畫出手指根部到掌指關節的輪廓。省略部分的第一關節、第二關節，以免看起來太粗壯。

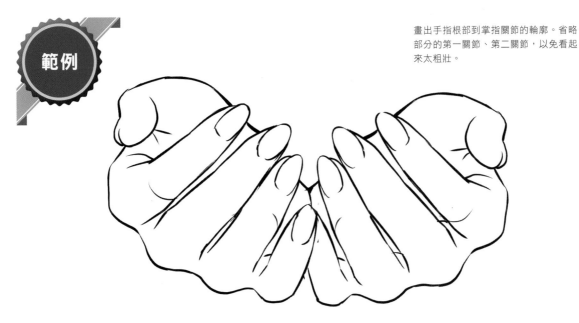

從頭開始畫

手的切面與形狀

手背彎曲

一般來說，從斜側面觀看手背，我們會看到手背往內側（體軸）彎曲。從手腕觀看時，手背包含大魚際和小魚際，愈靠近底部會愈胖，形成山一般的厚度。

繪製骨架時，有時會以簡化的方式表現手背。但請記住，單看手背就會知道它並不是簡單的形狀。

同樣地，手指也不是單純的圓筒狀物體，手指背面是比較平緩的，這點要多加留意。

手指切面示意圖

手指背面（指甲側、上半部）是平的。指腹比較圓一點，從側面看來是凸的。手指與普通的圓形不一樣，形狀會隨著擷取的部分和變形程度而有所不同。

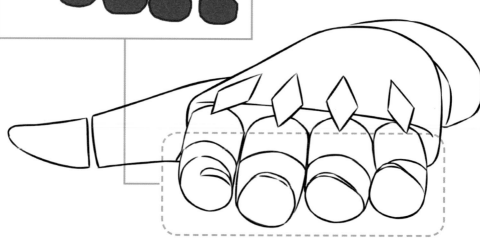

LESSON 5

親密接觸的手

到目前為止，我們已練習過各種風格迥異的手
了。接下來將不再只畫一個人的手，而是練習
兩人互動的手部動作。

我們將觀察兩人和一人情境之下的手有什麼不
同。除此之外，課程中也將透過施力程度、
情緒表現、情境設計，講解難度更高的手部動
作。

5-1 抓著手

被抓住的那隻手（上面）呈現拱形，主動握住的手（下面）則放在對方的大拇指和食指之間。這個動作並不是牽手的情境。被動方的手腕是彎曲的，表現出手被抓著拉過去的狀況。

範例

食指只看得到第一關節，所以看起來很短。在不同的抓手動作中，每根手指的長度看起來會不一樣，這點請多加注意。

被動方手關節呈現平緩的彎度，感覺比較放鬆無力。這樣畫可以和主動方用力抓人的手做出對比。

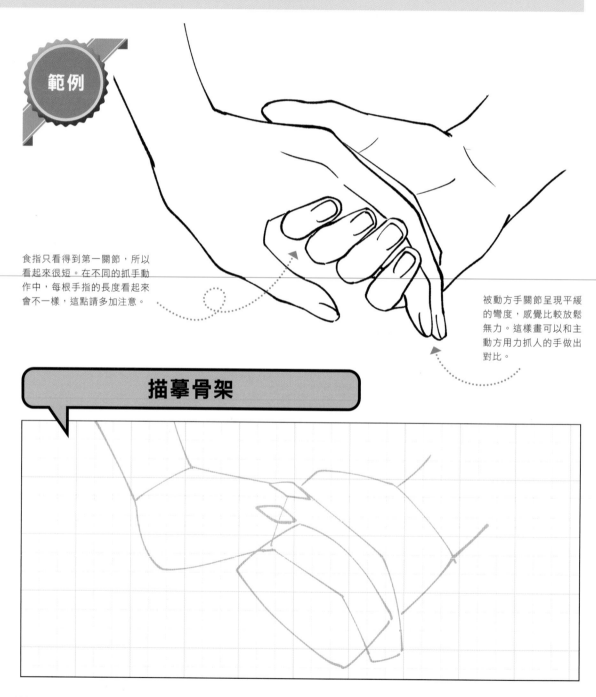

描摹骨架

參考動作

留住對方或引起對方注意的動作。被動方的手從身體側邊被往左拉，視線會看向主動方。所以被動方的身體要維持正面，只有頸部往側邊轉動。

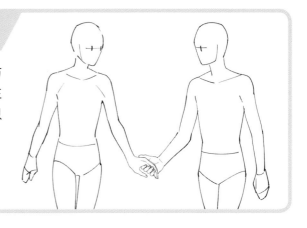

描摹細部骨架

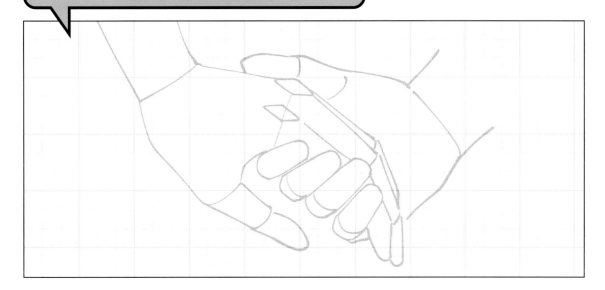

請描摹

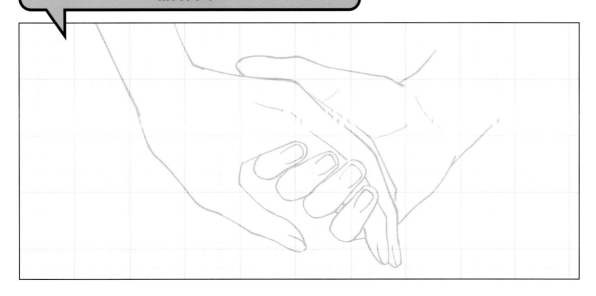

5 - 2 手牽手

練習日期

年

月　日（　）

基本上，兩人的手部姿勢是一樣的，一正一反互相交疊。下面那隻手彎著手指，指尖到第二關節朝向正面，手被握在對方右手拇指根部和食指第二關節之間。

範例

指尖畫出彎度，並往內側彎折。展現人物想包住整隻手的心意，以及手用力的程度。

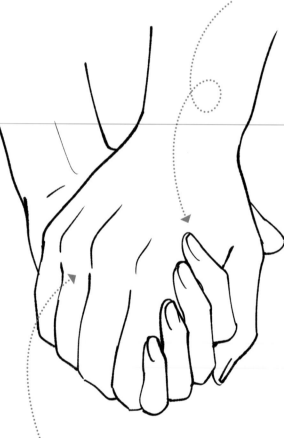

仔細畫出掌指關節突起的地方，展現強而有力的形象。以清楚的線條描繪手指，加強力量感。

描摹骨架

參考動作

這個動作所展現的關係發展,比抓手的動作還親密。兩人一起走路,或是挨著彼此的動態場景中,可使用這個姿勢。
一般來說,走前面的人手會放在上面,走後面的人手則較常在下面。

描摹細部骨架

請描摹

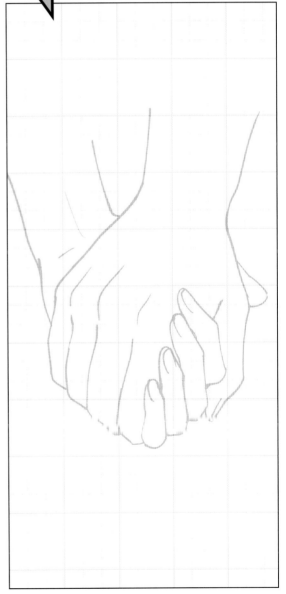

5-3 十指交扣

手指互相交疊在一起。上面的拇指斜斜地蓋住對方的拇指。在這個角度下，很難從正面看到指甲。

範例

描摹骨架

手指根部被遮住了，第二關節互相交錯，擺出山一般的形狀。

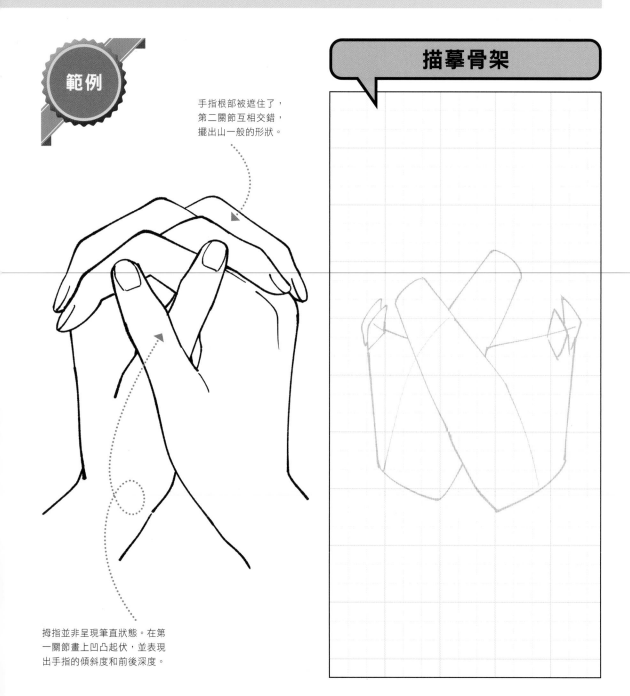

拇指並非呈現筆直狀態。在第一關節畫上凹凸起伏，並表現出手指的傾斜度和前後深度。

參考動作

將對方拉向自己，愛情類戲劇場景中會出現的動作。握著手那側的手肘大約呈45度角。請有意識地營造兩人之間的空間感。主動方的另一隻手放在對方的腰上。

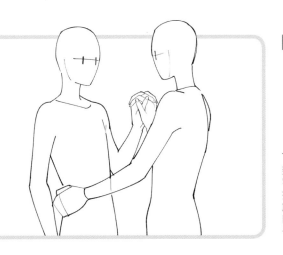

描摹細部骨架

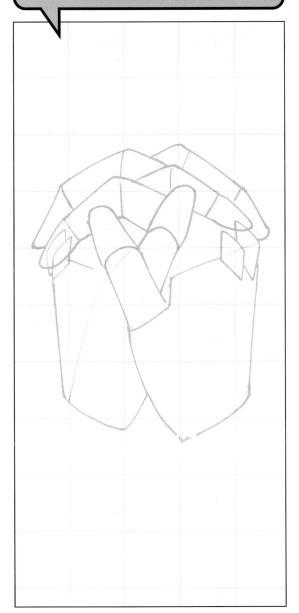

請描摹

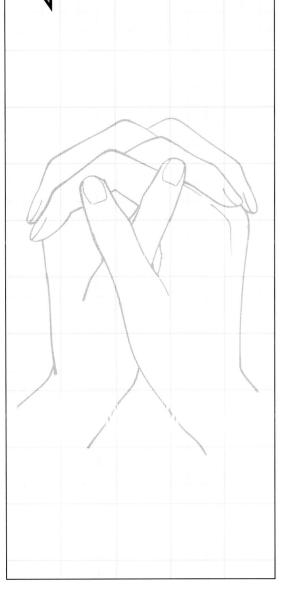

5-4 從上面十指交扣

手從上面穿過對方的指縫，覆蓋於對方的手上。在第二關節加上微彎的角度，表現出手指彎進對方手下的樣子。

範例

描摹骨架

手指的第二關節纏在一起。手指不能張太開，指縫也不會開太大。

手呈現拱形，擺出包住東西的姿勢。掌指關節的「ㄑ字形」隆起處，只有食指往反方向彎曲（往左）。

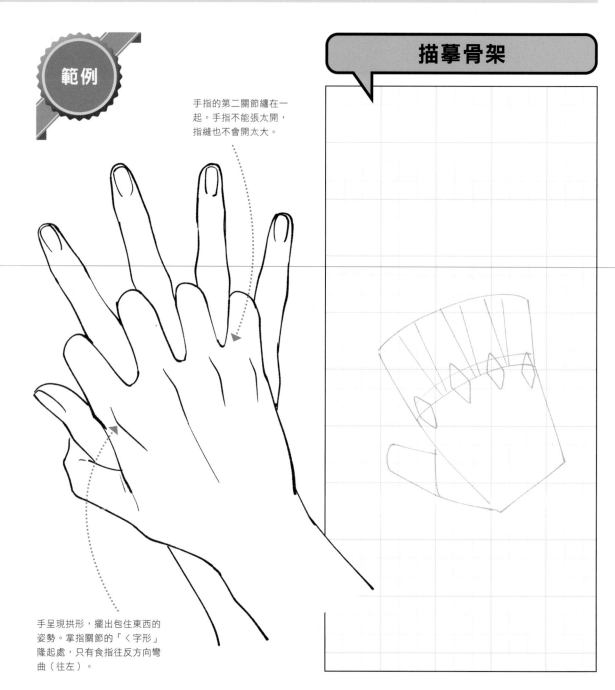

參考動作

從背後逕自將手指纏在對方手上。這裡以另一種視角作畫，使兩人的關係更易於理解。從人物的視角來看，這是一個視線之外突如其來的動作。主動方用力握住對方的手，表現強烈的親密感，同時也將主導方的形象傳達給觀眾。

描摹細部骨架

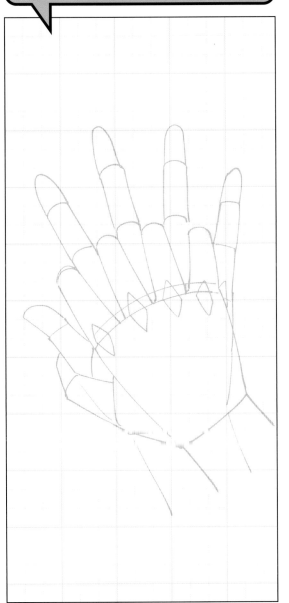

請描摹

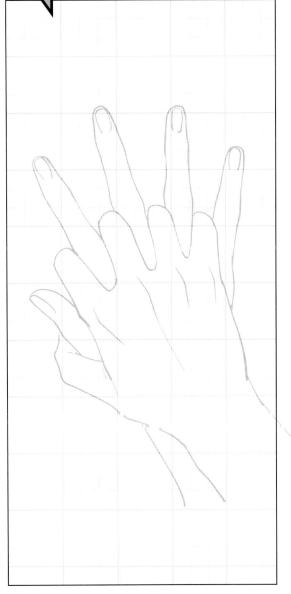

5-5 交疊的手

在指關節上畫出平緩的彎度，手溫柔地包覆著對方的手。畫出指尖整齊排列的樣子，營造溫文有禮的性格與氛圍。

範例

描摹骨架

手覆蓋在另一隻手上面，呈現平緩的曲線輪廓。手指朝指尖的方向愈變愈細。

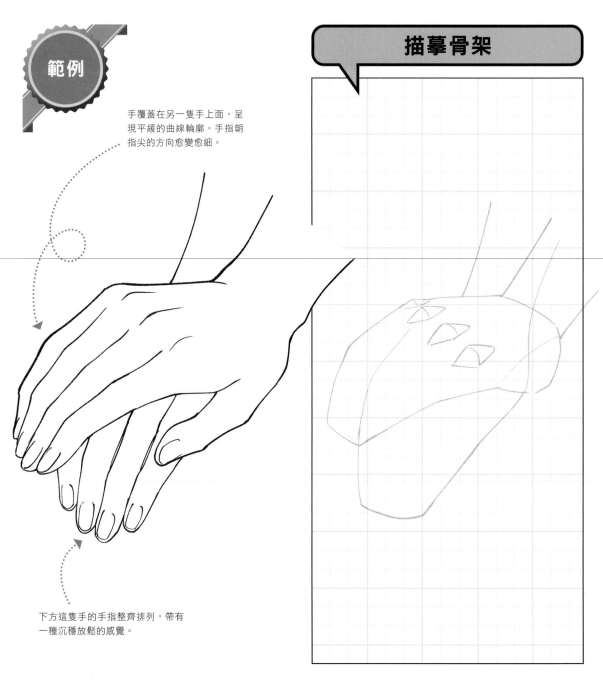

下方這隻手的手指整齊排列，帶有一種沉穩放鬆的感覺。

參考動作

這個動作可以表現出主動方對被動方的親近感。

主動方將自己的手疊在對方的手上，讓被動方很有安全感。兩人目光交會，可營造更親密的氛圍。

描摹細部骨架

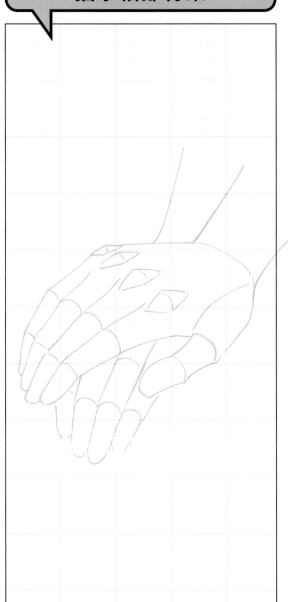

請描摹

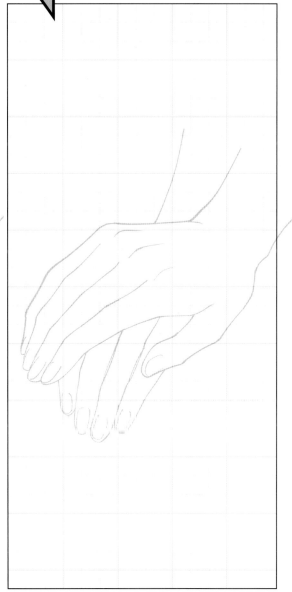

5-6 抓住手腕

當手抓著手腕時，要注意看不見的手指是如何繞過手腕的。被抓住的那隻手要表現出「受到驚嚇而稍微鬆開拳頭」的感覺，不要畫成輕輕握拳的樣子。

範例

拇指的指縫、手指根部的皺紋，都會影響到手的寫實度，記得將它們畫出來。

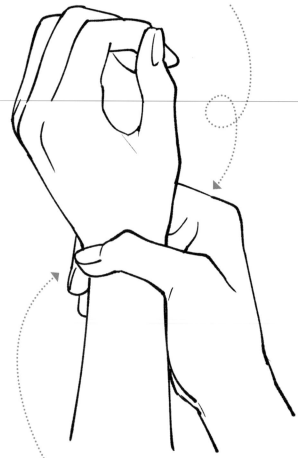

拇指緊抓著手腕，第一關節的彎曲幅度很大。這個角度下的 4 根手指幾乎都被擋住了，只能看到食指和中指的指尖。

描摹骨架

參考動作

在爭吵過程中阻止對方動手，快速抓住對方手腕的瞬間動作。

主動方上半身微微往前傾，並且做出動作。相反地，被抓住手的人則畫出身體僵硬的感覺。

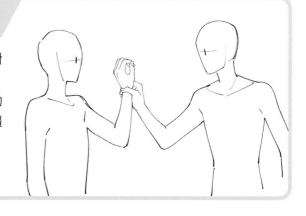

描摹細部骨架

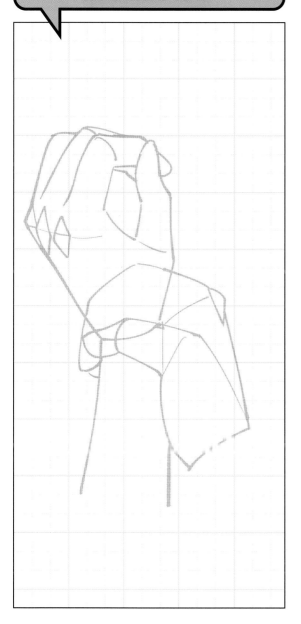

請描摹

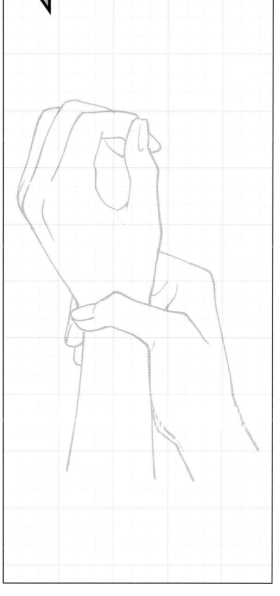

5-7 用力往上拉

這是很有力道感的動作，應該仔細畫出指關節和青筋隆起的樣子。被抓住的那隻手輕握著指尖，手被緊緊抓住而收縮，請將這些特徵表現出來。

範例

被抓住的手很難張開，所以手指蜷曲會比較自然。

描摹骨架

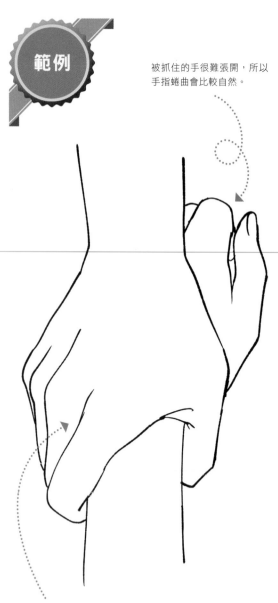

握住手的地方承受著對方全身的重量，需要使出全力抓緊。將掌指關節到指尖的皺紋畫出來，表現出用力的感覺。

參考動作

這個狀況經常出現於漫畫或影視作品中。
將人往上拉的人要緊緊抓住對方的手腕，
而不是抓著指尖。
為了支撐自己的體重，主動方的另一隻手
也必須展現使勁力氣的感覺。

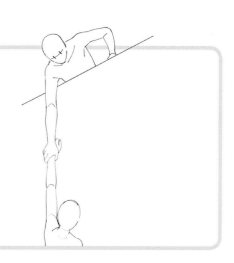

描摹細部骨架

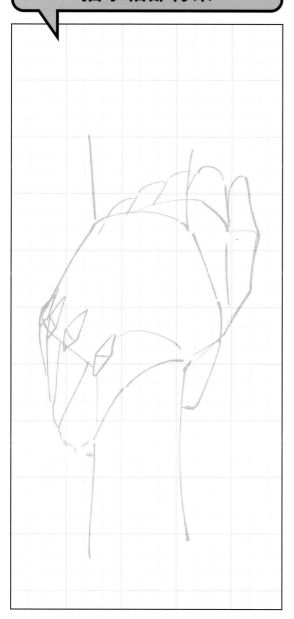

請描摹

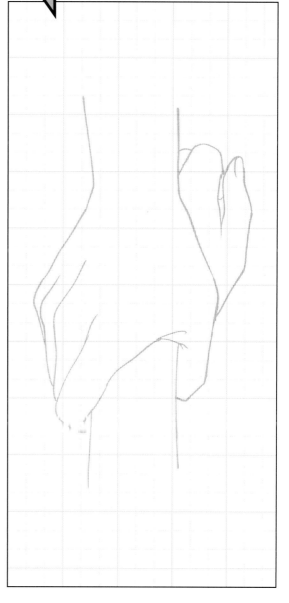

5 - 8 撫摸手指

主動方的手指不出力，溫柔地撫摸，手指彎曲幅度不大。主動方的拇指撫著被動方的 4 指，但被動方的手指並非只是放在上面，而是緊握著主動方的 4 指，展現和睦的關係。

範例

描摹骨架

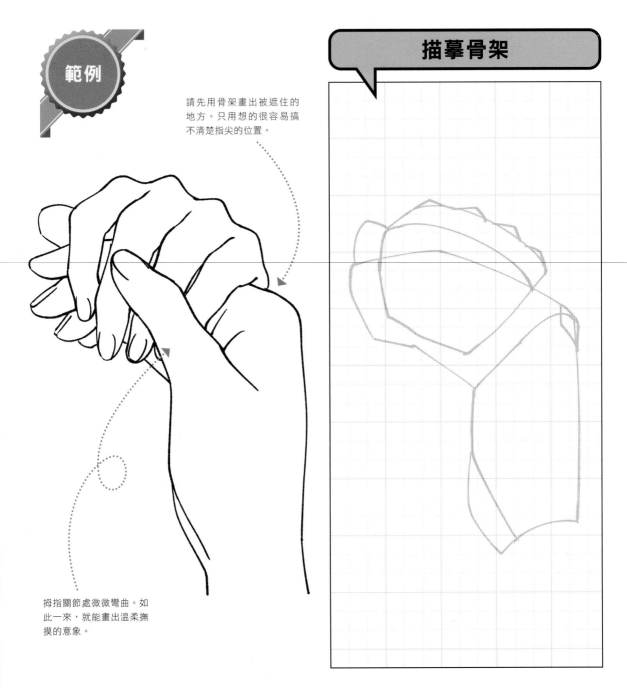

請先用骨架畫出被遮住的地方。只用想的很容易搞不清楚指尖的位置。

拇指關節處微微彎曲。如此一來，就能畫出溫柔撫摸的意象。

參考動作

戀人間的肌膚接觸,展現關係的親密度。
被動方的心情也能透過手部動作來表現。
舉例來說,以手部特寫突顯親密度是很好
的表現方式。畫面拉遠並且呈現人物的表
情,也是很有趣的畫法。

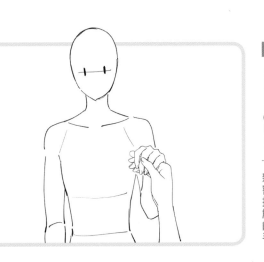

描摹細部骨架

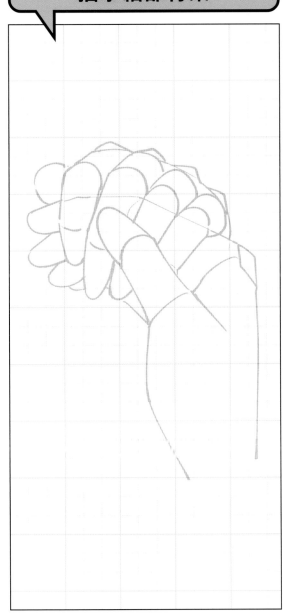

請描摹

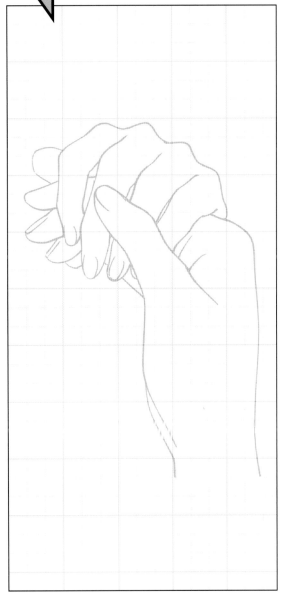

 練習畫兩隻手

請參考範例，從頭開始作畫

範例

描繪兩手纏在一起的動作時，請將兩人的手分開構思。一次思考一個人的手部構圖，最後再互相搭配，這麼做能夠讓動作更到位。

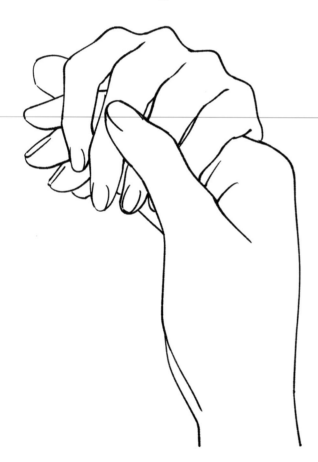

從頭開始畫

訣竅

描繪複雜的動作時,尤其是兩手交纏在一起的
姿勢時,請先在腦中構思兩手的位置。作畫前
應該先思考哪根手指在哪隻手上,明確決定好
一部分的構圖。如此一來,即使動作十分複
雜,我們也能不慌不忙地作畫。

範例

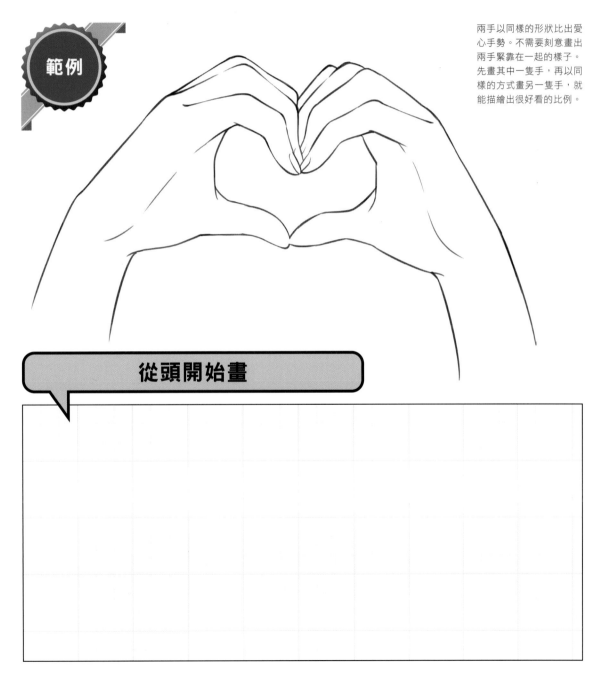

兩手以同樣的形狀比出愛
心手勢。不需要刻意畫出
兩手緊靠在一起的樣子。
先畫其中一隻手,再以同
樣的方式畫另一隻手,就
能描繪出很好看的比例。

從頭開始畫

練習畫兩隻手

請參考範例，從頭開始作畫

範例

手指輕輕地、慵懶地相互交錯的動作。刻意畫出手指零散交疊的樣子，使動作更加真實自然。每根手指的前後位置不同，走向也不同，作畫時請多加留意這些細節。

從頭開始畫

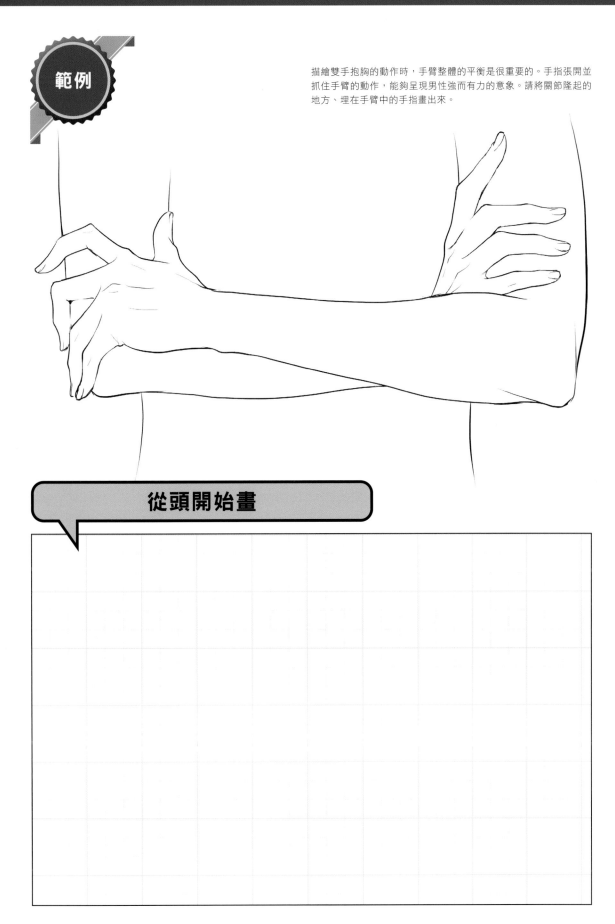

範例

描繪雙手抱胸的動作時，手臂整體的平衡是很重要的。手指張開並抓住手臂的動作，能夠呈現男性強而有力的意象。請將關節隆起的地方、埋在手臂中的手指畫出來。

從頭開始畫

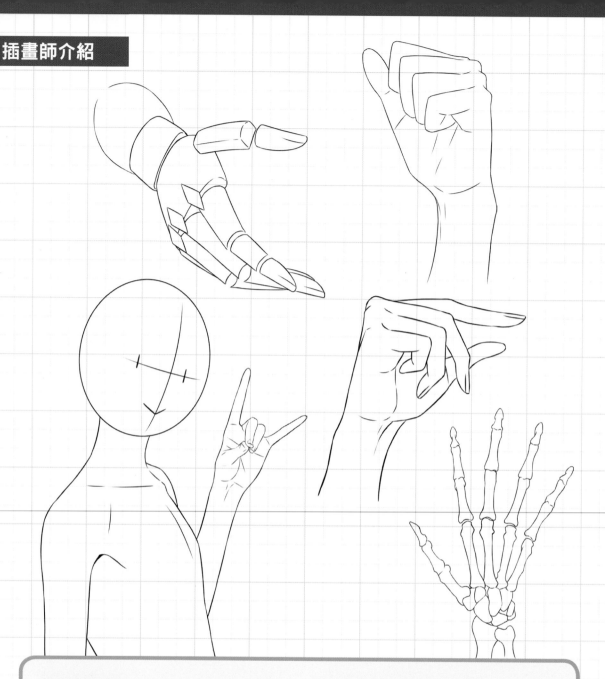

きびうら

主要負責：手的基本概念、基本的手（P.13～P.49）

PROFILE

平時主要以10～20多歲男性作為休閒繪畫的題材。在工作方面，也會承接插畫委託。不知從什麼時候開始，我的手控魂覺醒了，現在每天都很努力練習，為了畫出心中理想的手！最近沉迷於睫毛凌亂的美型男，每天都畫得很開心。

TwitterID	@kibiura_kibi
pixivURL	3380098
HP	http://setuna9415.wixsite.com/moment

對手的堅持

為了讓讀者在看到插畫裡的手時，能夠浮現出「手好漂亮」的想法，我會特別留意手部整體、手指、指甲的形狀。特別是男性的手需要畫出手背骨骼很有力量的感覺。
我也經常因為當天狀態不好而畫得不順利，或是畫不出來。所以畫手的時候都會一直在內心想著「拜託畫出好看的手吧！」

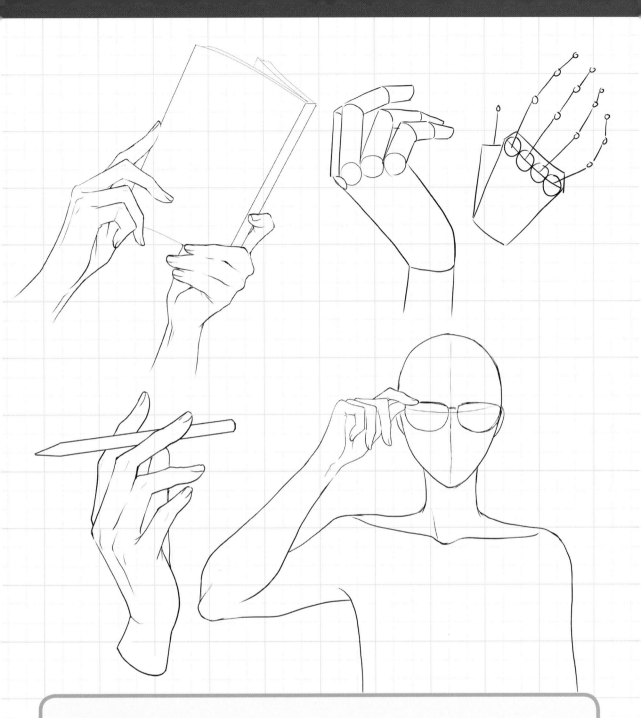

YUNOKI（ユノキ）

主要負責：美麗的手（P.51～P.77）

PROFILE

很喜歡畫帥哥和性感帥氣的女性。
在同人活動中販售西裝男、眼鏡男、抽菸男和帥
氣女的插畫集。

TwitterID ＠yunokism
pixivURL 1626824
HP http://yunoki.main.jp/

對手的堅持

我認為手是僅次於臉，可用來展現表情和情感的
部位。
不論是畫男性的手還是女性的手，展現手的魅力
和美感是我的堅持。當然，除了自己的手之外，
我也經常觀察別人的手，隨時留意好看的角度。

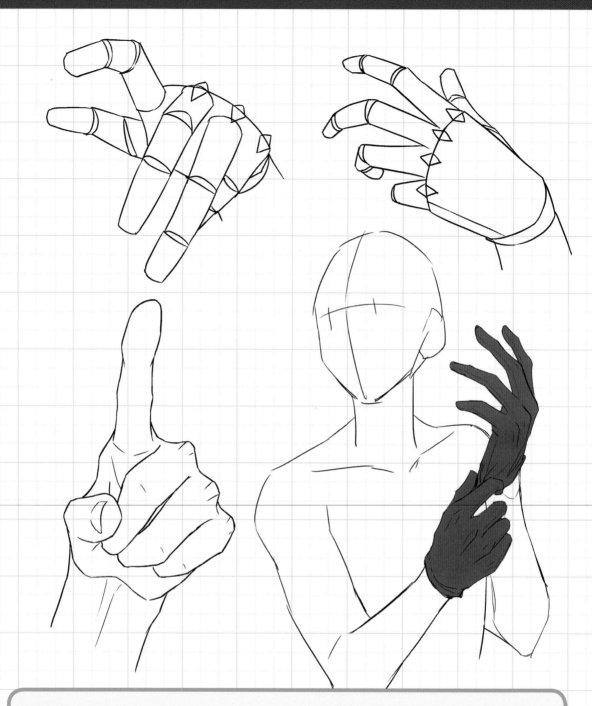

玄米（ゲンマイ）

主要負責：骨感的手（P.79～P.105）

PROFILE

我經常畫男性角色的插畫，雖然畫手的過程很有趣，但也有令人苦惱的地方。希望我能幫助到那些為了畫手而煩惱的人！

TwitterID	@gm_uu
pixivURL	17772
HP	haidoroxxx.blog.fc2.com

對手的堅持

畫手就像畫臉一樣有趣，即使只在一根手指上添加動作，也能帶來不一樣的印象。
想讓讀者注意到手指時，就要連指甲的根部都畫出來；如果想讓讀者快速看過去，就不太需要畫指甲和皺摺。

HANA（ハナ）

主要負責：柔軟的手（P.107～P.133）

PROFILE

作畫題材以男性為主，從事CD封面設計、社群遊戲的人物設計等工作。

身為手控的我為這本書畫了插畫。喜歡帥哥和可愛的東西。擅長繪製閃亮亮的插畫。

對手的堅持

俗話說「眼睛比嘴巴還會說話」，而手也是很重要的部位，我們也能利用手的形狀和動作表現角色的內在。所以，不論如何我都不會忽略手的存在，手是一定要畫的。

| TwitterID | @hana38147020 |
| pixivURL | 442843 |

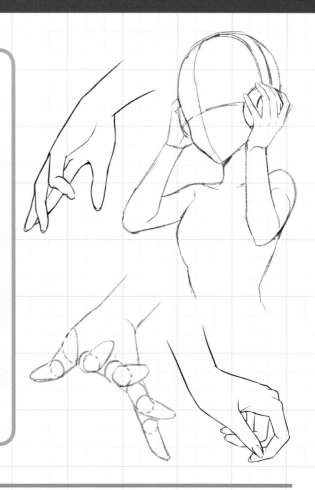

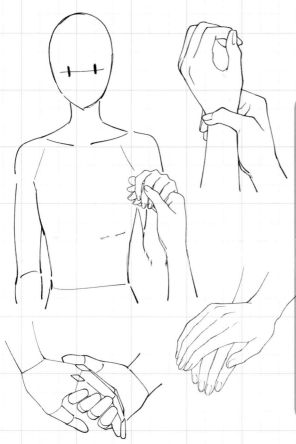

アサヲ

主要負責：親密接觸的手（P.135～P.151）

PROFILE

只是個偶爾畫圖並公開在網路上的阿宅。

對手的堅持

我認為手是人體中數一數二有魅力的部位。所以我總會在作畫時思考該如何讓手看起來更有魅力。

| TwitterID | @dm_owr |

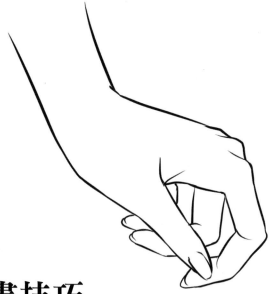

描摹練習本

手部動作の作畫技巧

作　　者　きびうら・YUNOKI・玄米・ HANA・アサッ
翻　　譯　林芷柔
發　　行　陳偉祥
出　　版　北星圖書事業股份有限公司
地　　址　234新北市永和區中正路458號B1
電　　話　886-2-29229000
傳　　真　886-2-29229041
網　　址　www.nsbooks.com.tw
E－MAIL　nsbook@nsbooks.com.tw
劃撥帳戶　北星文化事業有限公司
劃撥帳號　50042987
製版印刷　皇甫彩藝印刷股份有限公司
出 版 日　2022年6月
Ｉ Ｓ Ｂ Ｎ　978-626-7062-06-7
定　　價　450元
如有缺頁或裝訂錯誤，請寄回更換。

國家圖書館出版品預行編目（CIP）資料

手部動作の作畫技巧/きびうら, YUNOKI, 玄米, HANA,
　アサッ作；林芷柔翻譯. -- 新北市：北星圖書事業股份
　有限公司, 2022.06
　160面；18×25.7公分
　　ISBN 978-626-7062-06-7(平裝)

1.插畫 2.繪畫技法 3.手

947.45　　　　　　　　　　110020369

官方網站

臉書粉絲專頁

LINE 官方帳號